V

51320.

MUSÉE

DE

PEINTURE ET DE SCULPTURE

VOLUME III

PARIS. — IMPRIMERIE DE E. MARTINET, RUE MIGNON, 2.

MUSÉE

DE

PEINTURE ET DE SCULPTURE

OU

RECUEIL

DES PRINCIPAUX TABLEAUX

STATUES ET BAS-RELIEFS

DES COLLECTIONS PUBLIQUES ET PARTICULIÈRES DE L'EUROPE

DESSINÉ ET GRAVÉ A L'EAU-FORTE

PAR RÉVEIL

AVEC DES NOTICES DESCRIPTIVES, CRITIQUES ET HISTORIQUES

PAR LOUIS ET RÉNÉ MÉNARD

VOLUME III

PARIS

Vᵉ A. MOREL & Cⁱᵉ, LIBRAIRES-ÉDITEURS

RUE BONAPARTE, 13

1872

MUSÉE EUROPÉEN

RAPHAEL

SAINT-PIERRE DE ROME ET LE VATICAN.

Pl 1.

L'ancienne basilique de Saint-Pierre menaçait ruine depuis longtemps, lorsque Jules II songea à la rebâtir. Ce pontife avait demandé un projet de mausolée à Michel-Ange, qui fit un modèle, dans un dessin dont la gravure nous a conservé les traits. Cette grande conception était un mélange d'architecture et de sculpture et formait le tombeau le plus vaste et le plus magnifique dont l'art moderne fasse mention. Jules II approuva, de tout point, l'idée de Michel-Ange; mais comme ce monument avait été conçu sans qu'on eût arrêté la place qu'il devait occuper, on fut embarrassé de trouver une église assez vaste pour le contenir. Il y avait, au chevet de l'ancien Saint-Pierre, un commencement de construction faite par Bernard Rossellini, sous le pape Nicolas V, qui avait eu déjà l'idée de rebâtir Saint-Pierre. Michel-Ange proposa d'en faire une chapelle sépulcrale qui contiendrait le mausolée. Mais Jules II sentit alors s'éveiller en lui une autre ambition, celle d'être le fondateur de la nouvelle basilique. Dès lors, il oublia le tombeau pour ne plus penser qu'à l'église. Le tombeau ne fut jamais terminé dans son ensemble; c'est

pour lui que Michel-Ange fit la statue de Moïse qui est à Rome, et les deux Captifs, qui sont au Louvre.

Le pape, impétueux dans ses désirs, voulut que l'église fût commencée sur le champ, et Bramante fut chargé de tracer le plan de la première basilique de la chrétienté. On en posa, en grande pompe, la première pierre le 18 avril 1506, et en 1514 le travail était déjà très-avancé, quand des lézardes se déclarèrent, et donnèrent sur l'avenir du monument des inquiétudes sérieuses. Bramante vint à mourir et on lui donna successivement pour successeur, dans la direction des travaux, Fra Giocondo, Julien de San Gallo et Raphaël, qui travaillèrent à raffermir le monument et consolider les points d'appui, sans changer d'une façon notable le plan primitif. Mais Balthazar Peruzzi, qui fut chargé des travaux, après la mort de Raphael, substitua la forme d'une croix grecque au plan en croix latine qu'avait adopté Bramante. Il eut pour successeur Antoine San Gallo, neveu de Julien, après lequel on s'adressa à Michel-Ange, qui fit avancer les travaux avec la plus grande activité. Dès lors 'ordonnance de l'édifice parut fixée. Comme la coupole devait en faire la partie principale, il adopta la forme de la pcroix grecque, qui la faisait valoir davantage. Cette immense voûte fut, avec la lanterne qui la couronna, exécutée religieusement d'après son modèle par ses successeurs Jacques della Porta et Dominique Fontana.

Plus tard, Paul V demanda aux plus célèbres architectes de Rome de lui soumettre des projets de façade, et il choisit celui de Charles Maderne, qui prolongea la nef de trois arcades et modifia ainsi le plan de Michel-Ange, qui était une croix grecque. Enfin, les deux grands portiques qui se développent en arcs de cercle, sont l'œuvre du cavalier Bernin.

ÉCOLE ROMAINE.

Le Vatican est un immense édifice qu'on peut appeler la réunion de plusieurs palais. On y compte huit grands escaliers et environ deux cents petits, et un nombre infini de chambres et de salles de toutes dimensions. Son architecture, qui date de différentes époques, n'est ni symétrique, ni régulière. Elle est également l'œuvre d'un grand nombre d'architectes fameux, tels que Bramante, Raphaël, Ligorio, Dominique Fontana, Charles Maderne et Bernin. On voit dans notre gravure une partie de cet édifice et c'est au troisième étage de la cour, dans les fenêtres cintrées qui avoisinent le pavillon où est une horloge, que se trouvent les loges de Raphaël.

CHAMBRES DE RAPHAEL.

Quand Jules II arriva au pontificat, il ne voulut jamais consentir à prendre possession des appartements qu'Alexandre VI avait occupés : le maître des cérémonies lui ayant proposé d'effacer de la muraille les portraits de ce pontife, Jules II répondit : « Quand même les portraits seraient détruits, les murs ne suffiraient-ils pas à me rappeler la mémoire de ce simoniaque, de ce juif? » On lui proposa les chambres de l'étage supérieur, qu'ornaient les peintures de Pietro della Francesca, Bramantino de Milan, Luca Signorelli, Bartolomeo della Gatta, Pietro Perugino et d'autres. Raphaël fut chargé de peindre la chambre de la Signature, dont le plafond avait été exécuté par le Sodoma. Les premiers travaux de Raphaël furent commencés dans cette chambre de la Signature, et quand la première fresque fut peinte, Jules II fut si transporté d'enthousiasme, qu'il ordonna d'abattre les peintures qui s'y trouvaient, afin que Raphaël fût chargé de la décoration entière. Celui-ci pourtant maintint celles

qui avaient du rapport avec les sujets qu'il voulait traiter, et il défendit même d'abattre un plafond du Pérugin, son maître, bien qu'il fût très-différent de sa conception décorative. Raphaël était l'ami de l'Arioste, de Castiglione, de Bembo, de Bibbiena, et de tous les hommes les plus distingués de l'Italie, et de pareilles relations sont faites pour fortifier l'intelligence. Il put même, comme le prouve sa correspondance avec l'Arioste et Castiglione, consulter ces savants pour certains détails, mais l'ensemble de ses décorations, tout en répondant à un ordre d'idées qui était assez général en Italie, présente une unité de vues et une élévation de pensée qui en font une œuvre hors ligne et profondément individuelle. Dans la première chambre (dite de la Signature), Raphaël montre les différentes directions de l'esprit humain ; dans la seconde et la troisième, la protection que Dieu a accordée à son église ; dans la quatrième, l'établissement du pouvoir ecclésiastique et l'histoire de Constantin. Chacune de ces chambres montre la diversité des efforts du maître et l'étonnante souplesse de son génie. D'abord il est philosophe, et par-dessus tout c'est la pensée qui nous captive ; puis quand viennent les sujets d'apparat, Raphaël devient, comme coloriste, le rival du Titien : c'est dans la chambre de l'*Heliodore* qu'on peut surtout le juger sous ce point de vue, et le sujet ingrat de la *Messe de Bolzène* devient pour lui l'occasion d'une peinture que Venise envierait. Dans la chambre de l'*Incendie du bourg*, il est le rival de Michel-Ange pour les connaissances anatomiques, moins grandiose, peut-être, mais plus sincère dans son interprétation de la forme humaine. Enfin, après avoir, dans la *Délivrance de saint Pierre*, créé l'art des grands effets de lumière, et s'être fait, en quelque sorte, le précurseur de Rembrandt, au moment où la mort va le surprendre, il

trace, pour la bataille de Constantin, un modèle de composition tumultueuse devant lequel les artistes les plus fougueux des générations futures viendront tour à tour s'incliner. Au milieu de ces vastes compositions, Raphael a placé ces belles figures allégoriques qui, par l'élévation du style et la beauté idéale des formes, ont élevé l'art moderne à la hauteur de l'art antique. Il avait à vaincre, pour ces décorations, des difficultés sans nombre ; jamais, peut-être, aucun artiste n'a eu à faire des tableaux d'une forme aussi ingrate, puisque plusieurs sont coupés par une porte qui entre dans le tableau. Raphael a montré dans l'ordonnance une telle souplesse, qu'il semble que cette forme bizarre soit inhérente à la pensée de l'artiste. Enfin un système ornemental, enrichi de petits tableaux en grisaille, vient compléter ce vaste ensemble qui est peut-être ce que l'art a enfanté de plus merveilleux. Malheureusement la conservation de ces peintures laisse beaucoup à désirer. Il y a même un grand nombre de figures, surtout parmi celles qui n'appartiennent pas aux grandes fresques, dont l'état était tel au XVIIe siècle, que Carle Maratte a dû les repeindre entièrement.

Les frères Balze ont fait, d'après les grandes fresques, des copies remarquables qu'on peut voir au Panthéon.

CHAMBRE DE LA SIGNATURE.

La chambre de la Signature était celle où le chef de l'Église devait signer les ordres réglant la marche spirituelle du monde chrétien. Le génie de l'artiste sut trouver des conceptions dignes d'un pareil lieu : en symbolisant toutes les connaissances humaines dans quatre grandes fresques,

la Théologie, la Philosophie, la Poésie et la Jurisprudence, il les rattachait à la vérité divine, dont le Souverain pontife est le dépositaire. L'étendue de ce recueil ne nous a permis de reproduire que les grandes fresques, mais nous devons indiquer de quelle manière Raphaël les a accompagnées, afin qu'on puisse mieux juger de l'ensemble décoratif. Au plafond, placées dans des ronds et sur fond d'or, nous voyons la *Théologie* assise sur des nuages et indiquant du geste la partie supérieure du tableau principal; la *Poésie*, sur un siége de marbre, les ailes déployées, tenant un livre et une lyre ; la *Philosophie*, sur un siége orné de figurines ; la *Jurisprudence*, le front orné d'un diadème, et tenant une épée et des balances. Outre ces grands médaillons allégoriques, le plafond est orné de petits sujets toujours en rapport avec les grandes fresques, le *Péché originel*, le *Jugement d'Apollon contre Marsyas*, l'*Astronomie*, le *Jugement de Salomon*. Sous le Parnasse sont deux grisailles : *Alexandre faisant déposer les œuvres d'Homère dans le tombeau d'Achille* et l'*empereur Auguste*, séparées par des cariatides et des termes en grisailles et dont l'exécution est attribuée à Perino del Vaga et à Polidore de Caravage. Des peintures d'ornement, en grisailles rehaussées d'or, représentant des grotesques exécutés d'après les dessins de Raphaël et encadrant de petits sujets, tous en rapport avec les fresques principales, complétaient la décoration de cette chambre, mais leur état de dégradation permet difficilement d'en juger.

DISPUTE DU SAINT SACREMENT.

(Théologie.)

Pl. 2.

Cette fresque, la première que Raphaël ait peinte au Vatican, rappelle les ouvrages des vieux maîtres florentins. La partie supérieure représente la sainte Trinité, dans une gloire formée d'anges ; la sainte Vierge et le Précurseur, avec les saints du Nouveau et de l'Ancien Testament, sont à côté du Christ dans le ciel. Sur la terre, autour de l'autel qui porte le Saint-Sacrement, sont groupées de nombreuses figures de papes, d'évêques, de théologiens fameux, et parmi elles les portraits de Dante, de Savonarole, d'Angelico de Fiesole, de Bramante et de Raphaël lui-même. L'exécution de cette fresque offre encore les hachures et les ornements rehaussés d'or des maîtres primitifs; mais la beauté de l'expression des têtes et l'harmonieuse ordonnance de l'ensemble en font une œuvre à part, qui ouvre la plus grande période du talent de Raphaël et fait date dans l'histoire de l'art.

Ce tableau est cintré par le haut.

La collection d'Oxford, si riche en dessins de grands maîtres, possède plusieurs études pour ce tableau. Gravé par Aquila et Volpato.

LE PARNASSE.

(Poésie.)

Pl. 3.

Sur un tertre ombragé de lauriers, Apollon est assis au milieu des muses. Homère, Virgile, Dante et une figure que Bellori donne comme le portrait de Raphaël, sont placés à côté des muses. On y voit aussi Alcée, Anacréon, Sapho, Korinne, Pindare, Horace, Ovide, Pétrarque, Boccace, l'Arioste et Sannazar. On a beaucoup critiqué, dans ce tableau, la figure d'Apollon, qui, contrairement à l'esprit de la mythologie antique, lève les yeux au ciel, en même temps qu'il joue du violon. Cette figure se trouve tout autrement conçue dans une composition antérieure, et il est probable que Raphaël l'aura ainsi modifiée pour complaire au pape, qui avait une affection singulière pour un violoniste très-célèbre à Rome en ce temps. Gravé par Aquila et Volpato.

L'ÉCOLE D'ATHÈNES.

Philosophie.

Pl 4.

Cette fresque nous montre, sous un magnifique vestibule et groupés ensemble, les plus célèbres philosophes de l'antiquité. Platon et Aristote occupent le centre de la composition, indiquant l'un le ciel, source de l'inspiration, l'autre la terre, source de l'observation. Le cynique Diogène est à demi couché sur les marches ; Archimède, sous les traits

de Bramante, trace une figure de géométrie ; Socrate fait à Alcibiade une démonstration ; Pythagore est représenté écrivant : parmi les autres figures on remarque Zénon, Epicure, Aristippe, Zoroastre, etc. ; le jeune duc d'Urbin et Raphaël lui-même, accompagné du Pérugin, font partie de la composition.

Ce chef-d'œuvre unique, considéré comme une des plus belles pages de Raphaël et une des plus grandes conceptions de l'esprit humain, a donné lieu à des commentaires sans nombre. D'après Vasari, l'architecture aurait été tracée par Bramante. Gravé par Aquila et Volpato.

LA JURISPRUDENCE.

Pl. 5.

La Jurisprudence, ayant devant elle un petit génie qui tient un miroir et derrière un autre génie qui tient un flambeau, occupe le milieu de la composition. La tête est à deux visages, un de femme par devant et par derrière le masque d'un vieillard, qui signifie qu'elle a connaissance du passé. — La Force, tenant une branche de chêne et accompagnée de deux génies, et la Modération, tenant une bride que montre un petit génie placé derrière elle, sont assises de chaque côté de la figure principale. Gravé par Aquila, Raphael Morghen.

JUSTINIEN DONNANT LE DIGESTE.

Pl. 6.

L'empereur Justinien, voulant réunir en un seul corps

les lois qui régissaient l'empire, ordonna à Tribonien de rassembler, à cet effet, les plus fameux juriconsultes. Des deux mille volumes épars, contenant les lois romaines, on fit un seul recueil, publié en 533 sous le nom de Digeste.

L'empereur est représenté assis et vêtu d'un manteau de pourpre : Tribonien, agenouillé, reçoit le livre. Six jurisconsultes sont debout autour d'eux. Tableau en hauteur. Gravé par Aquila.

GRÉGOIRE IX DONNANT SES DÉCRÉTALES.

Pl. 7.

Grégoire IX, sous les traits de Jules II, remet les Décrétales à un avocat du Consistoire. Parmi les prélats qui l'entourent, on reconnaît les traits de Jean de Médicis (plus tard Léon X), et d'Alexandre Farnèse (plus tard Paul III). Tableau en hauteur. Gravé par Aquila.

CHAMBRE DE L'HELIODORE.

Dans cette seconde salle, Raphael voulut représenter les traditions qui se rattachent à l'histoire de l'Église. Les peintures que Pietro della Francesca et Bramantino y avaient primitivement exécutées, furent abattues par ordre du pape, mais comme elles renfermaient un grand nombre de portraits d'hommes éminents, Raphaël en fit faire des copies par ses élèves. Pour accompagner les grandes peintures murales, il a placé au plafond des sujets relatifs aux promesses faites aux patriarches : l'*Apparition de Dieu à Noé*, le *Sacrifice d'Abraham*, le *Songe de Jacob*, le *Buisson ardent*. La décoration de la salle contient, en outre, quatre

termes en forme de cariatides entre lesquels sont des petits sujets en camaïeu, et des figures allégoriques représentant la *Religion*, la *Loi*, la *Paix*, la *Protection*, la *Noblesse*, le *Commerce*, la *Marine*, la *Navigation*, l'*Abondance*, la *Culture du bétail*, l'*Agriculture* et la *Vendange* Les embrasures des fenêtres renferment, comme celles de la chambre précédente, des grotesques en grisaille rehaussés d'or, et de petits sujets en rapport avec les grandes fresques. Ces peintures accessoires sont tellement détériorées qu'elles sont presque méconnaissables.

SAINT PIERRE EN PRISON.

Pl. 8.

Cette fresque est une allusion à Léon X, qui, l'année d'avant son pontificat, fut délivré miraculeusement après avoir été fait prisonnier à la bataille de Viterbe. — Elle est divisée en trois compartiments : dans celui du milieu, saint Pierre, couché et gardé par deux soldats, est délivré par un ange éblouissant de lumière. A droite, saint Pierre guidé par l'ange passe entre des soldats endormis ; à gauche, des gardiens s'éveillent et semblent tout étourdis de la fuite du prisonnier.

Ce tableau est le premier qui ait été envisagé au point de vue de l'effet des ombres et des lumières. Le contraste de la pâle clarté de la lune avec la lueur des torches et la lumière resplendissante de l'ange, offre un étonnant exemple de l'impression que l'art peut tirer du clair-obscur. Gravé par Volpato.

Il en existe une esquisse dans la collection de Florence.

ATTILA REPOUSSÉ PAR SAINT LÉON.

Pl. 9.

Attila, roi des Huns, fut arrêté dans sa marche sur Rome par saint Pierre et saint Paul, qui parurent dans le ciel armés d'épées flamboyantes. Le barbare, épouvanté, se décida à négocier avec le pape Léon Ier, venu au-devant de lui sur les bords du Mincio (452).

La fresque de Raphaël nous montre le pape saint Léon, sous les traits de Léon X et entouré de cardinaux qui sont également des portraits, venant avec calme au-devant du barbare terrifié par la vision. Des cavaliers couverts d'une armure d'écailles et montés sur des chevaux fougueux, entourent le roi des Huns. On a dit que celui-ci reproduisait les traits de Louis XII. Il est difficile de saisir cette ressemblance, bien que le sujet soit une allusion évidente à la sortie des Français de l'Italie.

La collection d'Oxford possède une esquisse de cette fresque : il y en a un dessin à la collection du Louvre. Gravé par Aquila et Volpato.

LA MESSE DE BOLSÈNE.

Pl. 10.

Sous le pontificat d'Urbain IV, en 1263, un prêtre qui doutait de la transsubstantiation, vit couler le sang de l'hostie qu'il venait de consacrer. C'est à ce miracle qu'on attribue la fondation de la Fête-Dieu. Raphaël a représenté Urbain IV sous les traits de Jules II, en face du prêtre incrédule. La

suite du pape et les fidèles sont distribués sur les côtés, dans l'espace laissé libre par la fenêtre qui coupe la fresque. Parmi la suite du pape, on remarque le cardinal Riario, qui, après avoir pris part à la conjuration des Pazzi et au meurtre de Julien de Médicis, devait encore tramer contre Léon X une conspiration qui fut découverte. Cette fresque est de tous les ouvrages de Raphaël celui où il s'est élevé le plus haut comme coloriste. Il s'efforçait de donner à la fresque la puissance de ton de la peinture à l'huile, et cette peinture peut lutter avantageusement avec les fameuses fresques que le Titien a exécutées à Padoue. Les têtes, qui toutes sont des portraits, sont d'un modelé inimitable, et les étoffes sont exécutées avec une richesse de ton et une perfection de touche qui atteste la préoccupation du grand maître. Gravé par Aquila et Raphaël Morghen.

HÉLIODORE CHASSÉ DU TEMPLE.

Pl. 11.

Héliodore fut chargé par Séleucus, roi de Syrie, d'aller enlever les trésors qui étaient renfermés dans le temple de Jérusalem. Mais au moment où il allait les emporter après les avoir volés, des esprits célestes le chassèrent avec sa troupe. — Raphael a représenté Héliodore renversé par un cavalier céleste accompagné de deux anges armés de fouets. Au fond, le grand-prêtre Onias est devant le tabernacle et le chandelier à sept branches, au milieu de tout le peuple en prière. Au premier plan, le pape Jules II, porté par quatre hommes, parmi lesquels on reconnaît le célèbre graveur Marc-Antoine Raimondi et Jules Romain, est occupé à contempler cette scène. Ce groupe, étranger au sujet principal,

a été ajouté après coup, par allusion aux victoires du pape contre les usurpateurs des États de l'Église. Au reste, ces anachronismes voulus sont très-fréquents sous la Renaissance. Cette fresque marque un changement dans la manière de Raphaël, et montre la préoccupation des maîtres vénitiens. Les masses d'ombre et de lumière sont distribuées par grandes masses, et l'exécution, sans être moins châtiée, est traitée avec une largeur plus grande que dans les ouvrages précédents. Gravé par Aquila et Volpato ; — sans le groupe du pape, par Baillin : — la tête de Marc-Antoine, par Richomme.

CHAMBRE DE L'INCENDIE DU BOURG.

La troisième chambre du Vatican est ornée de fresques ayant trait à la puissance de l'Église, et dont les sujets sont empruntés à l'histoire des pontifes portant le nom de Léon. Le plafond avait été primitivement peint par le Pérugin, et le sujet ne se liait aucunement avec les fresques que Raphaël voulait peindre sur les murailles ; néanmoins il se refusa absolument à laisser abattre cette peinture comme on avait fait pour d'autres dans les salles précédentes. Les tableaux des socles, destinés à accompagner les fresques, représentent les protecteurs de l'Église romaine, placés entre des Hermès qui tiennent des inscriptions en leur honneur : Constantin, Charlemagne, Godefroy de Bouillon, Astulf, roi de la Grande-Bretagne, Ferdinand le Catholique et l'empereur Lothaire. Les petits tableaux des embrasures des fenêtres représentent le Christ apparaissant à ses apôtres au bord de la mer, le Christ montrant les brebis à saint Pierre, Simon le magicien et saint Pierre devant Néron, le Christ chargé de sa croix apparaissant à saint Pierre. Les peintures

de cette salle ont beaucoup souffert. Cette détérioration a été si prompte, par suite de la mauvaise qualité de la préparation, qu'il fallut les faire retoucher par Sébastien del Piombo, et quand cet artiste montra les fresques au Titien, celui-ci, offusqué par les repeints, lui dit : Quel est donc l'ignorant qui a ainsi barbouillé ces têtes ?

VICTOIRE D'OSTIE.

Pl. 12.

Les Sarrazins débarqués en Italie, s'étant répandus aux environs de Rome, furent défaits près du port d'Ostie, en 849, et cette victoire fut attribuée aux prières du pape Léon IV. Raphaël a choisi ce sujet, par allusion au départ d'une flotte ottomane qui avait paru sur les côtes d'Italie sous le pontificat de Léon X.

Le pontife, sous les traits de Léon X, est représenté implorant la protection divine. Parmi les gens de sa suite on remarque le cardinal Jules de Médicis (depuis Clément VII) et le cardinal Bibiena. On amène devant le pape des Sarrazins prisonniers, tandis que le combat continue dans le fond. Cette fresque, très-détériorée et fortement retouchée, paraît avoir été exécutée presque entièrement par les élèves de Raphaël.

La collection d'Oxford possède plusieurs dessins pour les soldats et les prisonniers ; à Vienne, il existe un très-curieux dessin que la photographie a popularisé, d'après le chef militaire qui étend le bras auprès du pape ; c'est celui que Raphaël a envoyé à Albert Durer. Gravé par Aquila.

L'INCENDIE DU BOURG.

Pl. 13.

Sous le pontificat de Léon IV, vers le milieu du IX^e siècle, un incendie consuma une partie du quartier nommé Borgo Vecchio, près Saint-Pierre, et s'arrêta subitement à la prière du pape. Raphael a conçu la composition de cette scène dans un point de vue purement humain, sans chercher l'intérêt dans l'effet des flammes et des fumées. L'intérêt de l'action est tout entier dans l'expression des figures, qui toutes sont devenues classiques et ont servi à l'éducation des générations d'artistes qui se sont succédé jusqu'à ce jour. La femme, majestueusement drapée, qui porte un vase d'eau sur la tête et qui est connue sous le nom de porteuse d'eau du Capitole ; le groupe de la mère agenouillée qui serre son enfant contre son cœur ; l'homme qui porte son père sur ses épaules et qui a près de lui son jeune fils ; la femme qui passe son enfant par dessus la muraille embrasée à un homme qui s'efforce de l'atteindre ; la belle figure nue qui se laisse glisser le long du mur qui s'écroule en mesurant du regard la hauteur de sa chute, sont des chefs-d'œuvre de style et d'invention. Le pape, donnant à la foule agenouillée la bénédiction qui va arrêter le progrès de l'incendie, forme le fond du tableau. Cette fresque, où Raphael a placé un grand nombre de figures nues, sent la préoccupation de Michel-Ange. — Gravé par Aquila et Volpato.

COURONNEMENT DE CHARLEMAGNE.

Pl. 14.

Cette fresque est une allusion au traité conclu à Bologne entre Léon X et François I^{er}. Charlemagne est représenté sous les traits du roi de France, et le pape Léon III sous ceux de Léon X. Le point de vue en diagonale adopté par l'artiste et les détails épisodiques, tels que le groupe d'hommes portant des vases précieux, détruisent la froideur qu'offrent ordinairement les scènes officielles. Malgré les restaurations que cette peinture a subies, la beauté des têtes en fait une des œuvres importantes de Raphael. — Gravé par Aquila.

JUSTIFICATION DE LÉON III.

Pl. 15.

Le pape Léon III, après sa consécration, demanda l'appui de Charlemagne qui convoqua un concile pour examiner les accusations que le neveu du pape précédent, Adrien I^{er}, formulait contre lui. Le souverain pontife, sous les traits de Léon X, est représenté devant l'autel et posant les mains sur l'Évangile pour se justifier. Des diacres, des évêques et Charlemagne en costume de sénateur romain, assistent à la scène.

Cette fresque, dont Raphaël a confié l'exécution à ses élèves, a été fort abîmée et ne saurait se comparer aux plus belles du maître.

SALLE DE CONSTANTIN.

Les peintures de cette salle ont trait à la formation de la puissance temporelle des papes et à l'établissement du christianisme. Raphaël voulait les faire à l'huile. Il avait composé les dessins pour l'ensemble, quand la mort vint le surprendre au début de son travail, en sorte que l'exécution appartient tout entière à ses élèves, qui préférèrent la fresque à la peinture à l'huile. Les tableaux qui accompagnent les quatre grands sujets tirés de la vie de Constantin, sont les portraits de huit papes dans des niches, accompagnés de génies et de figures allégoriques, des cariatides placées deux à deux avec les emblèmes de la maison de Médicis, et des caissons grands et petits contenant des peintures en camaïeu sur divers épisodes de la vie de Constantin.

CONSTANTIN DONNE LA VILLE DE ROME A L'ÉGLISE.

Pl. 16

C'est dans l'année qui suivit la défaite de Maxence et l'entrée triomphale de Constantin dans Rome qu'eut lieu, suivant la tradition, la donation de cette ville à l'Eglise. Pour rendre cette donation plus sensible, l'artiste a représenté l'empereur remettant au pape une petite statue de Rome. Le lieu de la scène est l'intérieur de l'ancienne église de Saint-Pierre. Parmi les personnages qui se tiennent entre les colonnes, Vasari indique les portraits de Castiglione, de Jules Romain et des poètes Pontano et Murallo. Au milieu de la foule agenouillée du premier plan,

est un jeune enfant nu jouant avec un chien. Ce groupe charmant, mais un peu déplacé ici, semble être de l'invention de Jules Romain, qui a eu une grande part dans la disposition du tableau, bien que l'exécution soit due à Francesco Penni et à Raphaël del Colle. — Gravé par Aquila.

ALLOCUTION DE CONSTANTIN.

Pl. 17.

Debout dans une tribune, l'empereur Constantin harangue ses soldats sur le miracle qui apparaît dans le ciel. Dans le fond, on aperçoit les monuments de Rome et des soldats enthousiastes qui montrent la croix lumineuse avec l'inscription : « Par ce signe, tu vaincras. » Jules Romain, pour plaire au cardinal Hippolyte de Médicis, voulut immortaliser son nain et le représenta au premier plan en train de se coiffer d'un casque. C'est au même artiste qu'on doit les deux pages assez ridicules qu'on voit tenant les armes de Constantin. Ces inconvenantes additions ne se trouvent pas dans le dessin original de Raphaël, et sont incompatibles avec la pureté habituelle de son goût. — Gravé par Aquila.

BATAILLE DE CONSTANTIN.

Pl. 18.

Le 28 octobre 312, Constantin remporta sur Maxence une grande victoire qui devait assurer le triomphe du christianisme. Raphaël a représenté le héros à cheval au milieu de la mêlée et poursuivant Maxence qui cherche à traverser le fleuve sur son cheval. Trois anges aux épées

flamboyantes volent au-dessus de l'empereur chrétien. L'ensemble grandiose de cette immense mêlée, et la variété des épisodes en ont fait le type classique du tableau de bataille. Les dessins primitifs offrent avec la fresque des différences assez importantes. La mort de Raphaël ne lui a pas permis d'exécuter ce tableau, qui est entièrement peint par Jules Romain d'après la composition du maître. On a souvent reproché la crudité de la couleur et la noirceur des ombres de cet ouvrage, mais le Poussin disait que ces défauts étaient ici des qualités, parce qu'ils étaient d'accord avec la rudesse de cette fière mêlée. — Gravé par Aquila.

LOGES DE RAPHAEL.

Pl. 19.

Les loges de Raphaël, au Vatican, sont peintes dans une galerie ouverte d'un côté, servant de corridor entre l'escalier du second étage et la salle de Constantin. Cette galerie comprend treize compartiments ou loges à petites coupoles, et chaque loge comprend quatre tableaux, dont quarante-huit sont tirés de l'Ancien Testament et quatre du Nouveau : c'est ce qu'on appelle la Bible de Raphael. L'artiste avait l'intention de décorer les autres loges avec un cycle de sujets partant de la dernière scène du Nouveau Testament et comprenant l'histoire des Apôtres et des principaux saints de l'Église : la mort l'a empêché de réaliser ce projet. Raphaël a peu travaillé de sa main à l'exécution de ces fresques dont il a donné la composition dans de petits dessins lavés à la sépia. Jules Romain a dessiné les cartons et a été aidé dans la peinture par Francesco Penni, Pellegrino de Modène, Bartolomeo de Bagnacavallo, Vincenzo de San

Geminiano, Polidore de Caravage, et Perino del Vaga. —
Il est fort difficile de savoir au juste la part qui revient
à chacun dans cette œuvre collective exécutée d'après la
pensée et sous la direction du maître. Les tableaux dont
nous donnons la gravure ne sont pas le seul ornement de
cette galerie célèbre. Raphaël a encadré la majestueuse
solennité de ses sujets bibliques dans un système d'orne-
mentation, qui joint à la plus charmante fantaisie la plus
ingénieuse concordance avec les sujets principaux : dans
l'arcade où sont Adam et Ève, et le premier péché, des petits
anges combattant des bêtes féroces, représentent l'amour
divin en lutte contre les passions animales de la nature dé-
chue; près de Sodome et Gomorrhe, on voit un combat de
monstres fantastiques, tandis que des enfants dansent joyeu-
sement à côté du Moïse sauvé des eaux, et de la délivrance
des Israélites; l'histoire de Salomon est accompagnée par
des allégories de la paix, et des anges en adoration se tien-
nent près de la création et du Christ fait homme. Les gra-
cieuses fictions de la mythologie sont mises à contribution
et enlacées dans des guirlandes ou mêlées à des architec-
tures fantastiques. Toute cette ornementation est l'ou-
vrage de Jean d'Udine, l'élève et l'ami de Raphaël. Cet
artiste excellait dans la peinture des grotesques et dans la
représentation des plantes et des animaux : comme tant
d'autres, il s'est dévoué entièrement à la gloire de son
maître. C'est dans une promenade que fit Jean d'Udine
avec Raphaël, aux bains de Titus, qu'ils eurent l'idée de
faire des ouvrages en stuc et des ornements en couleur à
la manière des anciens, et comme cela arrivait souvent
sous la Renaissance, on s'est inspiré de l'antique, mais
l'œuvre qui en est résulté est profondément original. Quant
à l'accusation qu'on fait à Raphaël d'avoir détruit des pein-

tures antiques, pour qu'on ne sût pas qu'il les avait copiées, on en a depuis longtemps démontré l'absurdité. C'est à Perino del Vaga que Vasari attribue les douze tableaux en camaïeu qui ornent les socles ; mais ces ouvrages, comme tous ceux de la même galerie qui se trouvent à la hauteur des visiteurs, sont presque entièrement détruits par les noms que ceux-ci y ont gravés. Pour compléter sa galerie Raphaël a chargé Gian Barile de sculpter les portes, et il a composé le parquet avec des dalles coloriées et glacées de la fabrique florentine des Della Robbia. On peut voir à l'École des beaux-arts une reproduction de la galerie des loges. Notre gravure donne une vue perspective de l'ensemble.

LA LUMIÈRE EST SÉPARÉE DES TÉNÈBRES.

Pl 20.

« Dieu dit : Que la lumière soit, et la lumière fut.

» Dieu vit que la lumière était bonne et sépara la lumière des ténèbres. »

La pose du Père éternel, fortement caractérisée, fait penser à Michel-Ange. Ce tableau et les trois suivants ont été peints par Jules Romain. — Première arcade.

CRÉATION DE LA TERRE.

Pl. 21.

« Dieu dit encore : Que les eaux qui sont sous le ciel se rassemblent en un seul lieu, et que l'élément aride paraisse. Et cela se fit ainsi.

» Dieu donna à l'élément aride le nom de Terre, et il

appela Mers toutes les eaux rassemblées, et il vit que cela était bon.

» Dieu dit encore : Que la terre produise de l'herbe verte qui porte de la graine, et des arbres fruitiers qui portent du fruit chacun selon son espèce et qui renferment leur semence en eux-mêmes pour se reproduire sur la terre. Et cela se fit ainsi. »

Le Père éternel plane au-dessus de la terre où l'on voit déjà quelques arbres.

CRÉATION DU FIRMAMENT.

Pl. 22.

« Dieu fit donc deux grands corps lumineux, l'un plus grand pour présider au jour, et l'autre moindre pour présider à la nuit : il fit aussi les étoiles, et il les mit dans le firmament du ciel pour luire sur la terre. »

Le Père éternel, planant au-dessus du globe terrestre, étend les bras vers le soleil et la lune qu'il semble placer dans le ciel.

CRÉATION DES ANIMAUX.

Pl. 23.

« Dieu dit aussi : Que la terre produise des animaux vivants chacun selon son espèce, les animaux domestiques, les reptiles et les bêtes sauvages de la terre selon leurs différentes espèces. Et cela se fit ainsi. »

Le Père éternel fait surgir de terre des animaux de toutes espèces. Un lion est à ses côtés.

Ce tableau et les précédents semblent avoir été exécutés par Jules Romain.

CRÉATION DE L'HOMME ET DE LA FEMME.

Pl. 24.

« Et le Seigneur Dieu forma la femme de la côte qu'il avait tirée d'Adam, et l'amena à Adam. »

Le Père éternel présente Ève à Adam qui reconnaît en elle sa chair. Le fond est un jardin délicieux. Vasari attribue encore ce tableau à Jules Romain.

FRUIT DÉFENDU.

Pl. 25.

« La femme, considérant donc que le fruit de cet arbre était bon à manger, qu'il était beau et agréable à la vue, et en ayant pris, elle en mangea, et en donna à son mari, qui en mangea aussi. »

Ève présente la pomme à Adam. Un serpent à tête humaine est enlacé autour de l'arbre.

La figure d'Ève passe pour être de la main de Raphaël.

ADAM ET ÈVE CHASSÉS DU PARADIS TERRESTRE.

Pl. 26.

« Le Seigneur Dieu le fit sortir du jardin de délices, afin qu'il allât travailler à la culture de la terre dont il avait été tiré. Et l'en ayant chassé, il mit des chérubins devant le

jardin de délices, qui faisaient étinceler une épée de feu pour garder le chemin qui conduisait à l'arbre de vie. »

Adam les mains sur le visage, et Ève cherchant à cacher sa nudité, sont chassés par l'ange armé d'une épée flamboyante.

Ces deux figures sont prises d'une fresque de Masaccio dans l'église des carmélites à Florence.

CAÏN ET ABEL.

Pl. 27.

« Or Adam connut Ève sa femme, et elle conçut et enfanta Caïn, en disant : je possède un homme par la grâce de Dieu. Elle enfanta de nouveau, et mit au monde son frère Abel. Or Abel fut pasteur de brebis et Caïn s'appliqua à l'agriculture. »

Les deux enfants sont auprès de leur mère occupée à filer, tandis qu'Adam cultive et sème la terre.

CONSTRUCTION DE L'ARCHE.

Pl. 28.

« Dieu dit à Noé : J'ai résolu de faire périr tous les hommes. Ils ont rempli toute la terre d'iniquités, et je les exterminerai avec la terre. — Faites-vous une arche de bois aplanie. Vous y ferez de petites chambres, et vous l'enduirez de bitume dedans et dehors. »

Noé debout donne ses ordres à ses fils pour la construction de l'arche dont on voit la charpente.

Vasari attribue l'exécution de ce tableau à Jules Romain : Passavant croit y reconnaître la manière de Francesco Penni.

LE DÉLUGE.

Pl. 29.

« L'eau ayant gagné le sommet des montagnes s'éleva encore de quinze coudées plus haut. Toute chair qui se meut sur la terre en fut consumée, tous les oiseaux, toutes les bêtes et tout ce qui rampe sur la terre. Tous les hommes moururent, et généralement tout ce qui a vie et qui respire sur la terre. »

Un homme tenant un enfant cherche à sauver une femme qui se noie. Un autre porte dans ses bras un cadavre ; un autre à cheval cherche à gagner le rivage. Au fond on voit l'arche.

SORTIE DE L'ARCHE.

Pl. 30.

« Noé sortit donc de l'arche avec ses fils, sa femme et les femmes de ses fils. Toutes les bêtes sauvages en sortirent aussi, les animaux domestiques et tout ce qui rampe sur la terre, chacun selon son espèce. »

Les animaux, deux par deux, sortent de l'arche. Noé, entouré de sa famille, contemple la scène.

NOÉ OFFRE UN SACRIFICE.

Pl. 31.

« Or Noé dressa un autel au Seigneur, et prenant de

tous les animaux et de tous les oiseaux purs, il les lui offrit en holocauste sur cet autel. »

Noé est debout et en prière auprès de l'autel, tandis qu'un de ses fils immole un bélier. Un autre bélier est amené pour le sacrifice avec différents animaux.

ABRAHAM ET MELCHISÉDECH.

Pl. 32.

« Melchisédech, roi de Salem, offrant du pain et du vin, parce qu'il était prêtre du Très-Haut, bénit Abraham en disant : « Qu'Abraham soit béni du Dieu Très-Haut qui a créé le ciel et la terre. »

Melchisédech offre à Abraham du pain dans deux paniers et du vin dans quatre cruches.

VISION D'ABRAHAM.

Pl. 33.

« Levez les yeux au ciel et comptez les étoiles, si vous le pouvez. C'est ainsi que se multipliera votre race. »

Dieu, porté sur des nuages par deux anges, apparaît à Abraham, qui est à genoux et vu de dos.

ABRAHAM ET LES TROIS JEUNES HOMMES.

Pl. 34.

« Abraham ayant levé les yeux, trois hommes parurent près de lui. Aussitôt qu'il les eut aperçus, il courut de la

porte de la tente au-devant d'eux et se prosterna à terre... L'un d'eux dit à Abraham : Je vous reviendrai voir dans un an ; je vous trouverai tous deux en vie et Sara votre femme aura un fils. Ce que Sara ayant entendu, elle se mit à rire derrière la porte de la tente. — Car ils étaient tous deux fort vieux et fort avancés en âge, et ce qui arrive d'ordinaire aux femmes, avait cessé d'arriver à Sara. »

Les trois hommes apparaissent devant Abraham prosterné : Sara se cache derrière la porte.

Ce tableau passe pour être l'ouvrage de Penni.

DESTRUCTION DE SODOME.

Pl. 35.

« Alors le Seigneur fit descendre du ciel sur Sodome et sur Gomorrhe une pluie de soufre et de feu. — La femme de Loth regarda derrière elle, et elle fut changée en une statue de sel. »

Loth s'enfuit emmenant ses deux filles, tandis que sa femme se retourne pour regarder l'incendie de la ville, qui forme le fond du tableau.

PROMESSES FAITES A ISAAC.

Pl. 36.

« Je multiplierai vos enfants comme les étoiles du ciel ; je donnerai à votre postérité tous ces pays que vous voyez, et toutes les nations de la terre seront bénies dans Celui qui sortira de vous. »

Le père Éternel apparaît dans les nuages. Isaac est

agenouillé, et derrière lui Rebecca est assise sous un arbre.

L'exécution de ce tableau est attribuée à Jules Romain.

ISAAC ET REBECCA CHEZ ABIMELECH.

Pl. 37.

« Il se passa ensuite beaucoup de temps, et comme il demeurait toujours dans le même lieu, il arriva qu'Abimelech, roi des Philistins, regardant par une fenêtre, vit Isaac qui se jouait avec Rebecca, sa femme. »

L'exécution de ce tableau est attribuée à Francesco Penni.

JACOB SURPREND LA BÉNÉDICTION DE SON PÈRE.

Pl. 38.

« Et il ne le reconnut point, parce que ses mains, étant couvertes de poil, parurent toutes semblables à celles de son aîné. Isaac, le bénissant donc, lui dit : Êtes-vous mon fils Esaü ? Je le suis, répondit Jacob. »

Jacob, conduit par Rebecca, s'agenouille devant le lit de son père. Esaü apparaît apportant du gibier.

REGRETS D'ESAÜ.

Pl. 39.

« Esaü lui répondit : N'avez-vous donc, mon père, qu'une seule bénédiction ? Je vous conjure de me bénir aussi. Il jeta ensuite de grands cris mêlés de larmes. »

2.

Esau, apportant les produits de sa chasse, implore son père. Dans le fond, Rebecca et Jacob contemplent la scène.

ÉCHELLE DE JACOB.

Pl. 40.

« Alors il vit en songe une échelle dont le pied était appuyé sur la terre, et le haut touchait au ciel ; et des anges de Dieu montaient et descendaient le long de l'échelle.»
Jacob endormi voit l'échelle céleste.
L'exécution de ce tableau est attribuée à Pellegrino de Modène.

JACOB, RACHEL ET LIA.

Pl. 41.

« Or Laban avait deux filles, dont l'aînée s'appelait Lia et la plus jeune Rachel Mais Lia avait les yeux chassieux, au lieu que Rachel était belle et très-agréable. »
Près d'une fontaine où s'abreuvent des moutons, Jacob s'entretient avec les deux jeunes filles.
L'exécution de ce tableau est attribuée à Pellegrino de Modène.

REPROCHES DE JACOB A LABAN.

Pl. 42

« Et il dit à son beau-père : D'où vient que vous m'avez traité de cette sorte ? ne vous ai-je pas servi pour Rachel ? pourquoi m'avez-vous trompé ?»

ÉCOLE ROMAINE.

Jacob debout, ayant Lia derrière lui, montre Rachel à son père.

Ce tableau est très-abîmé.

JACOB RETOURNE CHEZ SON PÈRE.

Pl. 43.

« Jacob fit donc monter aussitôt ses femmes et ses enfants sur des chameaux. Et emmenant avec lui tout ce qu'il avait, ses troupeaux et généralement tout ce qu'il avait acquis en Mésopotamie, il se mit en chemin pour s'en aller retrouver Isaac son père au pays de Chanaan. »

Jacob, porté sur un âne, est entouré de ses femmes et de ses enfants montés sur des chameaux.

SONGE DE JOSEPH.

Pl. 44.

« Car il leur dit : Écoutez le songe que j'ai eu. Il me semblait que je liais avec vous des gerbes dans les champs ; que ma gerbe se leva et se tint debout, et que les vôtres, étant autour de la mienne, l'adoraient. »

Joseph raconte le songe qu'il a eu à ses frères, dont sept sont assis devant lui et dont trois sont debout à ses côtés. Le songe est représenté dans le ciel.

JOSEPH VENDU PAR SES FRÈRES

Pl. 45.

« L'ayant donc tiré de la citerne et voyant ces marchands

madianites qui passaient, ils le vendirent vingt pièces d'argent aux Ismaélites, qui le menèrent en Égypte. »

Joseph tout en larmes est entouré de ses frères, dont l'un tend la main aux marchands ismaélites pour recevoir l'argent. — Au premier plan on voit une citerne ouverte.

JOSEPH ET LA FEMME DE PUTIPHAR.

Pl 46

« Or il arriva un jour que Joseph étant entré dans la maison, et y faisant quelque chose sans que personne fût présent, sa maîtresse le prit par son manteau et lui dit encore : Dormez avec moi. Alors Joseph, lui laissant le manteau, s'enfuit et sortit hors du logis. »

La femme de Putiphar retient par son manteau Joseph qui s'enfuit. L'exécution de ce tableau est attribuée à Jules Romain.

JOSEPH EXPLIQUE LE SONGE DE PHARAON.

Pl. 47.

« Les deux songes du roi signifient la même chose : Dieu a montré à Pharaon ce qu'il fera dans la suite. Les sept vaches si belles et les sept épis si pleins de grain, que le roi a vus en songe, marquent la même chose, et signifient sept années d'abondance. — Les sept vaches maigres et défaites qui sont sorties du fleuve après ces premières, et les sept épis maigres et frappés d'un vent brûlant, marquent sept années d'une famine qui doit arriver. »

Joseph explique à Pharaon ses songes, qui sont expliqués symboliquement dans deux cercles lumineux.

MOÏSE TROUVÉ SUR LES EAUX.

Pl. 48.

« En ce même temps la fille de Pharaon vint au fleuve pour se baigner, accompagnée de ses compagnes, qui marchaient le long du bord de l'eau. Et ayant aperçu ce panier parmi les roseaux, elle envoya une de ses compagnes qui le lui apporta. Elle l'ouvrit ; et trouvant dedans ce petit enfant qui criait, elle fut touchée de compassion et elle dit : C'est un des enfants des Hébreux. »

La fille de Pharaon, entourée de ses compagnes, contemple le petit enfant dans son berceau.

L'exécution de ce tableau est attribuée par Vasari à Jules Romain, et par d'autres écrivains à Perino del Vaga.

LE BUISSON ARDENT.

Pl. 49.

« Cependant Moïse conduisait les brebis de Jethro son beau-père, prêtre de Madian : et ayant mené son troupeau au fond du désert, il vint à la montagne de Dieu, nommée Nireb. Alors le Seigneur lui apparut dans une flamme de feu qui sortait du milieu d'un buisson ; et il voyait brûler le buisson sans qu'il se consumât. |»

Moïse, agenouillé devant le Seigneur, se couvre la face avec ses mains.

PASSAGE DE LA MER ROUGE.

Pl. 50.

« Le Seigneur dit à Moïse : Étendez votre main sur la mer, afin que les eaux retournent sur les Égyptiens, sur leurs chariots et sur leur cavalerie. Moïse étendit donc la main sur la mer ; et dès la pointe du jour elle retourna au même lieu où elle était auparavant. Ainsi, lorsque les Égyptiens s'enfuyaient, les eaux vinrent au devant d'eux, et le Seigneur les enveloppa au milieu des flots. »

Moïse étend son bâton vers la mer ; on voit les Égyptiens engloutis, tandis que les Hébreux sont déjà sur le rivage.

FRAPPEMENT DU ROCHER.

Pl. 51.

« Moïse prit donc la verge qui était devant le Seigneur, selon qu'il le lui avait ordonné, et ayant assemblé le peuple devant la pierre, il leur dit : Écoutez, rebelles et incrédules. Pourrons-nous vous faire sortir de l'eau de cette pierre ? Moïse leva ensuite la main, et ayant frappé deux fois la pierre avec la verge, il en sortit une grande abondance d'eau ; en sorte que le peuple eut à boire, et toutes les bêtes aussi. »

Moïse fait jaillir l'eau du rocher, au milieu des Hébreux qui manifestent leur étonnement. Au-dessus du rocher on voit dans un nuage le Père Éternel.

DIEU DONNE LES TABLES DE LA LOI.

Pl. 52.

« Le Seigneur, ayant achevé de parler de cette sorte, donna à Moïse les deux tables du témoignage, qui étaient de pierre et écrites du doigt de Dieu. »

Le Père Éternel, porté par deux anges, remet les tables de la loi à Moïse, qui les reçoit à genoux. Quatre hommes sont au premier plan ; au fond on aperçoit les tentes des Hébreux.

ADORATION DU VEAU D'OR.

Pl. 53.

« Ce qu'Aaron ayant vu, il dressa un autel devant le veau et fit crier par un héraut : Demain sera la fête solennelle du Seigneur. S'étant levés du matin, ils offrirent des holocaustes et des hosties pacifiques. Tout le peuple s'assit pour manger et pour boire, et ils se levèrent ensuite pour jouer. Et Moïse s'étant approché du camp, il vit le veau et les danses. Alors il entra dans une grande colère ; il jeta les tables qu'il tenait à la main et les brisa au pied de la montagne. »

Les Israélites sont à genoux autour du veau d'or. Dans le fond Moïse brise les tables de la loi.

COLONNE DE NUÉE.

Pl. 54.

« Quand Moïse était entré dans le tabernacle de l'alliance, la colonne de nuée descendait et se tenait à la porte, et le

Seigneur parlait avec Moïse. Tous les enfants d'Israël, voyant que la colonne de nuée se tenait à l'entrée du tabernacle, se tenaient aussi eux-mêmes à l'entrée de leurs tentes, et y adoraient le Seigneur. »

Moïse est agenouillé devant la nuée ; les Israélites se tiennent à l'entrée de leurs tentes.

Cette fresque et celles de la même arcade sont attribuées à Rafaele del Colle.

MOÏSE APPORTE LES NOUVELLES TABLES DE LA LOI.

Pl. 55.

« Moïse demeura donc quarante jours et quarante nuits avec le Seigneur sur la montagne. Il ne mangea point de pain, et il ne but point d'eau pendant tout ce temps ; et le Seigneur écrivit sur les tables les dix paroles de l'alliance. Après cela Moïse descendit de la montagne du Sinaï, portant les deux tables du témoignage ; et il ne savait pas que de l'entretien qu'il avait eu avec le Seigneur, il était resté des rayons de lumière sur tout son visage. »

Moïse, debout sur un tertre, présente les tables aux Israélites.

JOSUÉ PASSE LE JOURDAIN.

Pl. 56.

« Cependant le peuple marchait vis-à-vis de Jéricho ; et les prêtres qui portaient l'arche d'alliance se tenaient toujours au même état sur la terre sèche au milieu du

Jourdain et tout le peuple passait à travers du canal qui était à sec. »

Le Jourdain, personnifié à la manière antique, repousse ses vagues pour laisser passer l'arche et les Israélites.

DESTRUCTION DE JÉRICHO.

Pl. 57.

« Tout le peuple ayant jeté un grand cri, et les trompettes sonnant, la voix et le son n'eurent pas plutôt frappé les oreilles de la multitude, que les murailles tombèrent et que chacun monta par l'endroit qui était vis-à-vis de lui. Ils prirent ainsi la ville, et ils tuèrent tout ce qui s'y rencontra, depuis les hommes jusqu'aux femmes et depuis les enfants jusqu'aux vieillards. Ils firent passer au fil de l'épée les bœufs, les brebis et les ânes. »

Les soldats, couverts de leurs boucliers, marchent contre les murailles qui s'écroulent : au fond on promène l'arche autour de la ville.

JOSUÉ ARRÊTE LE SOLEIL.

Pl. 58.

« Alors Josué parla au Seigneur, en ce jour auquel il avait livré les Amorrhéens entre les mains des enfants d'Israel, et il dit en leur présence : Soleil, arrête-toi sur Gaban : Lune, n'avance point sur la vallée d'Aïalon. Et le soleil et la lune s'arrêtèrent jusqu'à ce que le peuple se fût vengé de ses ennemis. »

Au milieu d'un combat furieux, Josué étend le bras vers le soleil et l'arrête dans sa course.

PARTAGE DE LA TERRE DE CHANAAN.

Pl. 59.

« Voici ce que les enfants d'Israël ont possédé dans la terre de Chanaan, qu'Éléazar grand prêtre, Josué fils de Nun, et les princes des familles de chaque tribu d'Israël distribuèrent aux neuf tribus et à la moitié de celle de Manassé, en faisant tout le partage au sort, comme le Seigneur l'avait ordonné à Moïse. »

Josué et Éléazar, portant l'un une couronne, l'autre une mitre d'évêque, sont assis devant deux urnes, d'où un enfant tire un billet qu'il donne au chef de sa tribu.

Vasari attribue l'exécution de cette fresque à Perino del Vaga.

SAMUEL SACRE DAVID.

Pl. 60.

« Alors Samuel dit à Isaï : Sont-ce là tous vos enfants ? Isaï lui répondit : Il en reste encore un petit qui garde les brebis. Envoyez-le quérir, dit Samuel, car nous ne nous mettons pas à table qu'il ne soit venu. Isaï l'envoya donc quérir et le présenta à Samuel. Or il était roux, d'une mine avantageuse, et il avait le visage fort beau. Le Seigneur lui dit : Sacrez-le pieusement, car c'est celui-là. Samuel prit la corne pleine d'huile, et il le sacra au milieu de ses frères ; depuis ce temps, l'esprit du Seigneur fut toujours en David. »

Samuel sacre David au milieu de ses frères, près l'autel du sacrifice.

DAVID VAINQUEUR DE GOLIATH.

Pl. 61.

« Ainsi David remporta la victoire sur le Philistin : avec une fronde et une pierre seule, il le renversa par terre et le tua. Et comme il n'avait point d'épée à la main, il courut et se jeta sur le Philistin : il prit son épée, la tira du fourreau et acheva de lui ôter la vie en lui coupant la tête. Les Philistins, voyant que le plus vaillant d'entre eux était mort, s'enfuirent. »

David, le genou appuyé sur le géant qu'il a renversé, s'apprête à lui couper la tête. Les Philistins s'enfuient et sont poursuivis par les Israélites.

DAVID PORTE LES TROPHÉES A JÉRUSALEM.

Pl. 62.

« David défit aussi Adarezer, fils de Rohob, roi de Soba, lorsqu'il marcha pour étendre sa domination jusque sur l'Euphrate. Les Syriens de Damas vinrent au secours d'Adarezer, roi de Soba ; et David en tua vingt-deux mille. Il prit les armes d'or des serviteurs d'Adarezer et les porta à Jérusalem. »

David, debout sur un char de triomphe, tient en main une harpe ; près de lui est un prisonnier enchaîné ; des soldats portent les dépouilles des vaincus.

BETHSABÉE.

Pl. 63.

« Pendant que ces choses se passaient, il arriva que David, s'étant levé de dessus son lit après midi, se promenait sur la terrasse de son palais ; alors il vit une femme vis-à-vis de lui, qui se baignait sur la terrasse de sa maison ; et cette femme était fort belle. »

David, passant en revue son armée, aperçoit Bethsabée qui fait sa toilette.

SACRE DE SALOMON.

Pl. 64.

« Le roi David dit encore : Faites-moi venir le grand prêtre Sadoé, le prophète Nathan, et Banaïas, fils de Joiada. Lorsqu'ils se furent présentés devant le roi, il leur dit : Prenez avec vous les serviteurs de votre maître ; faites monter sur ma mule mon fils Salomon, et menez-le à la fontaine de Gihon, et que Sadoc, grand prêtre, et Nathan, prophète, le sacrent en ce lieu pour être roi d'Israël ; et vous sonnerez aussi de la trompette et vous crierez : Vive Salomon. »

Salomon est sacré au milieu des cris du peuple. — Le Jourdain est personnifié au premier plan ; au fond on amène la mule.

JUGEMENT DE SALOMON.

Pl. 65.

« Alors le roi dit : Apportez-moi une épée. Lorsqu'on eut apporté une épée devant le roi, il dit à ses gardes : Coupez en deux cet enfant, et donnez-en la moitié à l'une et la moitié à l'autre. Alors la femme dont le fils était vivant, dit au roi (car ses entrailles furent émues de tendresse pour son fils) : Seigneur, donnez-lui, je vous supplie, l'enfant vivant et ne le tuez pas. L'autre disait, au contraire : Qu'il ne soit ni à moi ni à vous ; mais qu'on le divise. Alors le roi prononça cette sentence : Donnez à celle-ci l'enfant vivant et qu'on ne le tue point, car c'est elle qui est la mère. »

Les deux mères sont devant Salomon, qui prononce son jugement : les assistants témoignent leur admiration.

LA REINE DE SABA.

Pl. 66.

« La reine de Saba ayant entendu parler de la grande réputation que Salomon s'était acquise par tout ce qu'il faisait au nom du Seigneur, vint pour en faire expérience en lui proposant des questions obscures et des énigmes ; et étant entrée dans Jérusalem avec une grande suite et un riche équipage, avec des chameaux qui portaient des aromates, et une quantité infinie d'or et de pierres précieuses, elle se présenta devant le roi Salomon. »

La reine de Saba apporte des présents à Salomon, qui se lève pour la recevoir.

CONSTRUCTION DU TEMPLE DE JÉRUSALEM.

Pl. 67.

« Donnez donc ordre à vos serviteurs qu'ils coupent pour moi des cèdres du Liban, et mes serviteurs seront avec les vôtres, et je donnerai à vos serviteurs telle récompense que vous me demanderez ; car vous savez qu'il n'y a personne parmi mon peuple qui sache couper le bois comme les Sidoniens. »

ADORATION DES BERGERS.

Pl. 68.

« Après que les anges se furent retirés du ciel, les bergers se dirent l'un à l'autre : Passons jusqu'à Bethléem et voyons ce qui est arrivé, et ce que le Seigneur nous a fait connaître. S'étant donc hâtés d'y aller, ils trouvèrent Marie et Joseph, et l'enfant couché dans une crèche. Et l'ayant vu, ils reconnurent la vérité de ce qui leur avait été dit touchant cet enfant. »

L'enfant Jésus est auprès de la Vierge ; deux anges planent sur sa tête ; les bergers l'adorent ; saint Joseph amène l'un d'eux à l'enfant.

Cette fresque est très-abîmée.

ADORATION DES MAGES.

Pl. 69

« Lorsqu'ils virent l'étoile, ils furent transportés d'une extrême joie, et entrant dans la maison, ils trouvèrent l'enfant avec Marie sa mère, et se prosternant en terre, ils l'adorèrent; puis ouvrant leurs trésors, ils lui offrirent pour présents de l'or, de l'encens et de la myrrhe. »

Les mages se prosternent, et l'un d'eux embrasse la jambe de l'enfant Dieu, assis sur les genoux de sa mère ; saint Joseph regarde les présents que les mages ont apportés.

BAPTÊME DE JÉSUS-CHRIST.

Pl. 70.

« Ainsi Jean était dans le désert, baptisant, et prêchant le baptême de pénitence pour la rémission des péchés. Tout le pays de la Judée et tous les habitants de Jérusalem venaient à lui, et confessant leurs péchés ils étaient baptisés par lui dans le fleuve du Jourdain.... En ce même temps Jésus vint de Nazareth, qui est en Galilée, et fut baptisé par Jean dans le Jourdain. »

Saint Jean verse une coupe pleine d'eau sur la tête du Christ, qui a les mains jointes, tandis que deux anges tiennent ses vêtements. Derrière le Christ sont des hommes qui se préparent à recevoir le baptême.

LA CÈNE.

Pl 71.

« Pendant qu'ils mangeaient encore, Jésus prit du pain, et l'ayant béni, il le rompit et le leur donna en disant : Prenez : ceci est mon corps. Et ayant pris le calice, après avoir rendu grâces, il le leur donna, et ils en burent tous ; et il leur dit : Ceci est mon sang, le sang de la nouvelle alliance, qui sera répandu pour plusieurs. »

Le Christ, vu de face, est assis au milieu des apôtres, rangés quatre par quatre autour de la table.

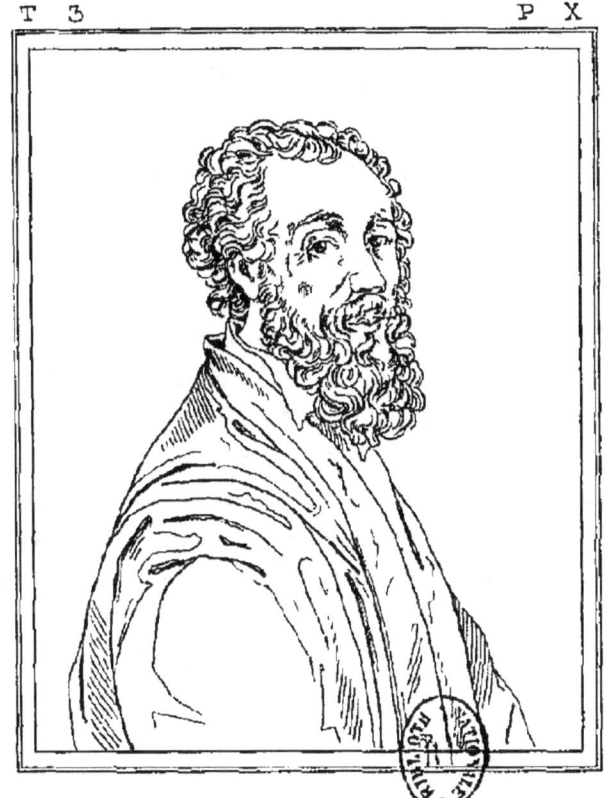

JULES PIPPI DIT JULES ROMAIN

GIULIO PIPPI DETTO GIULIO ROMANO

JULIO PIPPI LLAMADO JULIO ROMANO

ÉCOLE DE RAPHAEL.

JULES ROMAIN.

1499-1546.

Giulio Pippi, dit Jules Romain, entra fort jeune à l'atelier de Raphaël, qui le prit en grande affection et l'employa dans ses immenses travaux du Vatican et de la Farnesine.

Raphaël l'avait institué son héritier, et ce fut lui qui fut chargé d'exécuter dans la salle de Constantin les grandes fresques dont Raphaël avait donné les dessins. Après avoir exécuté un grand nombre de tableaux à Rome, où il ouvrit à son tour une école, Jules Romain fut appelé à Mantoue par le duc Frédéric de Gonzague. Il montra là ses talents comme architecte, comme ingénieur et comme peintre. Il eut un grand nombre d'élèves et mourut à quarante-sept ans, d'une fièvre maligne.

LA VIERGE ET L'ENFANT JÉSUS.

Pl. 72.

(Hauteur 2 mètres, largeur 1m,13 cent.)

La Vierge, vue à mi-corps, tient l'enfant Jésus dans ses bras.

SAINTE FAMILLE

DITE AU BASSIN

Pl. 73.

(Hauteur 1m,85 cent., largeur 1m,08 cent.)

Galerie de Dresde.

La Vierge a déshabillé l'enfant Jésus et le tient debout dans un bassin ; le petit saint Jean verse sur lui de l'eau, tandis que la Vierge le lave avec la main. Derrière elle sainte Élisabeth tient un linge pour essuyer l'enfant. — Gravé par Flipart.

SAINTE CÉCILE.

Pl. 74.

(Hauteur 2m,60 cent., largeur 1m,65 cent.)

Rome.

Sainte Cécile est à genoux et en prière. Le bourreau, placé derrière elle, s'apprête à la frapper de son glaive. Deux anges descendent du ciel apportant une palme et une couronne. — Gravé par Dien.

TRIOMPHE DE TITUS.

Pl. 75.

(Hauteur 1m,21 cent., largeur 1m,70 cent.)

Musée du Louvre.

Vespasien et son fils Titus, vainqueurs de la Judée, sont debout sur un char traîné par quatre chevaux et s'apprêtent à passer sous l'arc de triomphe. La victoire les couronne. Un soldat romain tient par les cheveux une captive qui personnifie la Judée, et un autre porte le fameux chandelier à sept branches, pris dans le temple de Jérusalem. Gravé par Reindel, Desplaces, Abr. Girardet.

DANSE DES MUSES.

Pl. 76.

(Hauteur 40 cent., largeur 60 cent.)

Galerie de Florence.

Apollon et les Muses exécutent une ronde. Le nom des muses est écrit en grec sur une banderole qui occupe toute la largeur du tableau. Ce tableau a été quelquefois attribué à Polidore Caldara. — Gravé par Massard.

PLUTON ENTRANT AUX ENFERS.

CHATEAU DU T PRÈS MANTOUE.

Pl. 77.

Pluton, sur un char attelé de quatre chevaux noirs, rentre aux enfers, après avoir aidé son frère à remporter la victoire. Cette peinture fait partie de la décoration du château du T, construit par Jules Romain dans une île près de Mantoue. La galerie de Vienne possède une grande étude de la figure de Pluton.

NEPTUNE ET AMPHITRITE.

Pl. 78.

(Hauteur 2 metres, largeur 1m,30 cent.)

Amphitrite est assise sur un rocher à côté de Neptune, qu'on voit de dos. L'Amour, placé entre eux, tient son arc et des flèches. — Gravé par Richomme ; col. part.

VÉNUS ET VULCAIN.

Pl. 79.

(Hauteur 38 cent., largeur 26 cent.)

Musée du Louvre.

Vulcain, assis près de Vénus, semble prendre plaisir à voir des amours jouer avec des armes qu'il leur a fabriquées.

Ce tableau a appartenu au célèbre amateur Jabach, qui le vendit au roi. — Gravé par Aug. Vénitien, Morace.

PANDORE PRÉSENTÉE A JUPITER.

Pl. 80.

(Hauteur 1m,80 cent., largeur 1m,35 cent.)

Venise.

Vulcain, couvert d'une draperie sous laquelle on aperçoit sa cuirasse, présente Pandore à Jupiter. La chouette, le livre et la sphère indiquent les dons que Pandore reçut de Minerve, de Mercure et des autres divinités.

JUPITER ET CALISTO.

Pl. 81.

(Hauteur 3 mètres, largeur 2 mètres.)

Calisto, ayant près d'elle un arc et une flèche, est assise sur un lit à côté de Jupiter. — Gravé par Lépicié.

JUPITER ET SÉMÉLÉ.

Pl. 82.

(Hauteur 3 mètres, largeur 3m,30 cent.)

Sémélé, fille de Cadmus, allait devenir mère de Bacchus, lorsque Junon, dans l'espoir de s'opposer à cette naissance,

se présenta à elle sous les traits de sa nourrice, et lui persuada de demander à Jupiter de se montrer à elle dans toute sa gloire. Sémélé ayant obtenu cette promesse de Jupiter, il vint en effet avec sa foudre et ses éclairs, mais à l'instant même la maison fut embrasée, et Sémélé périt dans l'incendie. Jupiter pourtant eut le temps d'enlever de son sein l'enfant qu'elle portait. Sémélé est représentée ici avec un costume du XVIe siècle. — Gravé par Haussart.

JUPITER ET DANAÉ.

Pl. 83.

(Hauteur 2m,40 cent., largeur 2m,80 cent.)

Jupiter caresse Danaé, assise près de lui et occupée à recevoir la pluie d'or. — Gravé par Poilly.

JUPITER ET ALCMÈNE.

Pl. 84.

(Hauteur 3 mètres, largeur 3m,65 cent..)

Ce tableau représente deux scènes distinctes. Dans l'une on voit dans l'intérieur de la maison Jupiter assis sur le lit d'Alcmène, qui croit être avec Amphitryon. L'autre se passe sur la place publique : Mercure, assis sur le seuil de la porte, s'oppose à l'entrée de Sosie. — Gravé par Tardieu.

JUPITER ET IO.

Pl. 85.

(Hauteur 2m,71 cent., largeur 2m,90 cent.)

Jupiter s'approche de la nymphe Io, qui avait fait de vains efforts pour lui échapper. Dans le fond on aperçoit Io changée en génisse et confiée à la garde d'Argus. — Gravé par Lépicié.

GAROFALO.

1481-1559.

Benvenuto Tisio, dit il Garofalo, fut l'ami de Giorgione, Titien, Michel-Ange et surtout de Raphaël. Ce changement répété d'école a influé sur son talent ; néanmoins on peut le ranger parmi les imitateurs de Raphaël, avec lequel il eut une grande affinité.

VISION DE SAINT AUGUSTIN.

Pl. 86.

(Hauteur 60 cent., largeur 80 cent.)

Saint Augustin, hésitant à approfondir les dogmes de la foi catholique, eut une vision céleste, dans laquelle il aperçut au bord de la mer, près d'un trou fait dans le sable, un enfant assis qui lui dit : « Il serait plus facile de transporter avec la cuiller que je tiens toute l'eau de

l'océan dans ce petit creux, que d'élever l'intelligence humaine à la hauteur des mystères sublimes de la religion. » Le peintre, en représentant cette scène, a placé derrière saint Augustin sainte Catherine debout et tenant une palme. Dans le ciel, la Vierge, l'enfant Jésus et saint Joseph, apparaissent environnés d'anges. — Gravé par Tomkins.

POLIDORE CALDARA.

1495-1542.

Polidore Caldara, généralement appelé Polidore de Caravage, du lieu de sa naissance, commença par porter le mortier qui servait à préparer les fresques du Vatican, où travaillait Raphaël. Ayant conçu le désir de faire lui-même de la peinture, il reçut de Jean d'Udine les premiers éléments du dessin, et ses progrès furent si rapides, que Raphael ne tarda pas à l'employer. Polidore fit une étude très-approfondie des statues et des bas-reliefs antiques, et se plaisait à les imiter dans ses peintures, qui sont presque toujours monochromes. Après le sac de Rome par le connétable de Bourbon, il se rendit à Naples et ensuite à Messine, où il fut assassiné par un de ses élèves à l'âge de quarante-huit ans.

PSYCHÉ PRÉSENTÉE A JUPITER.

Pl. 87.

(Hauteur 1m,04 cent., largeur 1m,58 cent.)

Musée du Louvre.

Jupiter, entouré des divinités de l'Olympe, offre la coupe

de l'immortalité à Psyché, que lui amène Mercure. — Gravé par Normand et Niquet.

PERINO DEL VAGA.

1500-1547.

Perino Buonacorsi del Vaga, natif de Toscane, est fils d'un simple soldat, et sa mère mourut de la peste deux mois après lui avoir donné la naissance : c'est une chèvre qui fut sa nourrice. Placé chez un épicier, il eut à porter des couleurs chez quelques peintres ; l'un d'eux, appelé Del Vaga, le prit en amitié, l'emmena à Rome et lui servit de père. Depuis ce temps Perino porta son nom. Jean d'Udine l'employa à peindre des ornements dans les salles du Vatican, et Raphaël, frappé de son intelligence, l'admit au nombre de ses élèves. Aucun peintre n'a mieux saisi que lui la manière du maître, et c'est à Perino qu'il faut restituer la plupart de ces belles copies qu'on cherche à faire passer pour des originaux de Raphaël. Pendant le sac de Rome, Perino, dépouillé et mis à nu par les bandes du connétable de Bourbon, s'enfuit à Gênes, où il fut accueilli par le prince Doria, qui le chargea de la décoration de son palais. Perino est toujours resté fidèle à l'enseignement qu'il avait reçu, et c'est moins dans une originalité propre qu'il faut chercher son mérite, que dans le maintien d'une tradition excellente.

DISPUTE DES MUSES ET DES PIÉRIDES.

Pl. 88.

(Hauteur 0m,31 cent., largeur 0m,63 cent.)

Musée du Louvre.

Les neuf filles de Piérus, roi de Macédoine, ayant osé porter un défi aux Muses, il s'ensuivit une lutte dans laquelle les nymphes devaient décider la victoire. Les Muses et les Piérides sont séparées par l'Hippocrène, qui coule du Parnasse, sur lequel on voit Apollon, Minerve, les Nymphes et les Fleuves. — Gravé par Vico, Aug. Vénitien, Chauveau, Desnoyers.

Le catalogue du Louvre, s'appuyant sur l'opinion de Lépicié et de Mariette, désigne ce tableau comme étant de Rosso, tout en reconnaissant que le style de ce maître est ordinairement très-différent de celui de ce tableau. Nous avons cru devoir maintenir l'ancienne attribution, sous laquelle ce tableau est très-connu, et sous laquelle il a été gravé par le baron Desnoyers. Cet artiste, qui a fait une étude si approfondie de Raphaël, peut faire autorité quand il s'agit d'un de ses disciples immédiats.

ÉCOLE ROMAINE

DÉCADENCE.

On peut fixer à la chute de la république de Florence (1530) l'époque où les arts, comme tout le reste en Italie, entrent dans leur période descendante. Cette marche rétrograde n'est d'abord pas très-sensible, parce que Michel-Ange, Titien et plusieurs grands maîtres vécurent encore longtemps, et que leurs élèves immédiats continuèrent la tradition qu'ils en avaient reçue. Mais les survivants de la grande race n'avaient pour les remplacer que des hommes moindres qu'eux, et ceux-ci, à leur tour, voyaient leurs élèves exagérer leurs principes, ou chercher des voies nouvelles et souvent dangereuses. Les derniers sectateurs de Michel-Ange avaient mis à la mode un style *maniéré* qui fut bientôt adopté partout. Après avoir enseigné l'Italie, Florence la corrompait. Le centre du mouvement s'était transporté à Rome, qui absorbait toute l'activité artistique de l'Italie. L'influence *maniériste* y dominait en plein, et il n'y restait plus trace de l'enseignement de Raphaël, dont les derniers élèves s'étaient dispersés après le sac de la ville par les bandes du connétable de Bourbon. Toute énergie morale avait disparu de l'Italie, mais la tranquillité matérielle y était rétablie, et les artistes de tous pays accouraient en foule vers la Ville éternelle pour participer aux nombreux travaux que les papes faisaient exécuter. La décadence pourtant, déjà très-marquée sous Grégoire XIII, fut encore plus décisive sous Sixte-Quint. Ces deux pontifes entreprirent d'immenses travaux en architecture, en sculpture et en peinture,

mais les nombreux ouvrages exécutés de leur temps attestent leur impuissance autant que leur bonne volonté.

L'art était devenu de l'ostentation bien plus qu'un besoin de l'esprit; le sentiment du beau avait disparu et l'opinion publique n'appréciait que ce qui paraissait étrange et surprenant. De là ces grandes machines qui étonnent le spectateur et laissent son esprit vide, cette recherche d'un grandiose factice qui n'est plus le style, ce besoin de l'emphase et cette étonnante facilité d'exécution qui, dans les époques de décadence, supplée à la vraie inspiration. L'académie de Saint-Luc, fondée à Rome en 1595, avait pour but d'arrêter la décadence, et soixante-quinze ans après la mort de Raphaël, on était dans une telle pénurie de grands maîtres, que Frédéric Zuccaro en fut nommé président à l'unanimité.

BAROCHE.

1528-1612.

Federigo Barocci s'attacha dès le commencement de sa carrière à l'étude des grands maîtres : doux, timide, enthousiaste, d'un esprit indécis, admirant également Raphaël ou Titien, Corrége ou Michel-Ange, il fut éclectique par instinct, comme les Carrache le furent par système. Il obtint très-jeune une grande renommée, et l'on a raconté que ses rivaux, jaloux de son succès, l'invitèrent à un repas d'honneur et lui firent prendre un poison très-violent, qui ne parvint pas à le faire mourir, mais qui detruisit à tout jamais sa santé : anecdote difficile à admettre, quand elle s'applique à un homme qui a immensément produit et qui a vécu quatre-vingt-quatre ans.

Baroche ne saurait être assimilé ni aux grands maîtres de l'époque précédente, ni aux maniéristes ses contemporains. C'est un réformateur, mais un réformateur timide : il n'eut ni le savoir ni la fermeté des Carrache, et paraît à côté d'eux à peu près comme Vien à côté de Louis David.

DESCENTE DE CROIX.

Pl. 89.

(Hauteur 4 metres, largeur 2 m,27 cent)

Nicodème et Joseph d'Arimathie, placés sur des échelles, soutiennent le corps du Christ, aux pieds duquel est la Vierge évanouie et secourue par les saintes femmes. Derrière saint Jean, qui tient le pied du Sauveur, on voit un religieux qu'on croit être saint Bernardin, sous l'invocation duquel était la chapelle qui contenait le tableau. — Gravé par Villamène, D. Falcino.

AGAR DANS LE DÉSERT.

Pl. 90.

(Hauteur 0m,43 cent., largeur 0,32 cent.)

Agar, assise dans le désert, présente à boire à son fils Ismael. Des anges apparaissent à travers les nuages.— Gravé par G. Garavaglia, galerie de Dresde.

SAINTE FAMILLE

DITE LA VIERGE AU CHAT.

Pl. 91.

La Vierge, assise devant saint Joseph, tient sur ses genoux l'enfant Jésus et passe le bras autour du petit saint Jean. Celui-ci tient dans sa main un oiseau qu'il cherche à mettre hors de la portée d'un chat qui le guette. C'est cette action qui a fait donner au tableau le nom de Vierge au chat. — Gravé par Cardon.

REPOS EN ÉGYPTE

SURNOMMÉE LA VIERGE A L'ÉCUELLE.

Pl. 92.

(Hauteur 1m,30 cent., largeur 1m,08 cent.)

La Vierge est assise près d'un ruisseau et tient à la main une écuelle pour prendre de l'eau. Près d'elle est l'enfant Jésus, auquel saint Joseph, placé derrière, présente une branche de figuier. — Dans le fond un âne en repos, avec un paysage très-lointain. — Gravé par Capellan, Guttemberg (autrefois dans la galerie du Palais-Royal).

ZUCCHARO.

1543-1609.

Frédéric Zuccaro était fils et frère de peintre : c'était d'eux qu'un marchand de tableaux, qui avait un grand

nombre de leurs ouvrages, disait en jouant sur le nom : « Quels sucres voulez-vous ? Des sucres de Hollande, de France ou de Portugal. » La facilité de Zuccaro pour couvrir de peinture une surface immense, tenait vraiment du prodige. Il a peint avec une rapidité inouïe une coupole colossale dont les figures n'avaient pas moins de cinquante pieds de haut. Zuccaro a immensément travaillé à Rome, à Florence, à Londres, à Venise, à Turin et en Espagne. — Ses œuvres ont partout ce cachet d'improvisation qui n'exclut pas le talent, mais qui ôte à l'art ce qu'il doit avoir de sérieux et de réfléchi.

VÉNUS ET ADONIS.

Pl. 93.

Galerie de Florence.

Venus debout est près d'Adonis blessé et portant une couronne sur la tête. Près d'elle, l'Amour brise son arc.

Tableau ovale.

CARAVAGE.

1569-1609.

Michel Angiolo Amerighi, dit le Caravage, du nom de sa ville natale, était fils d'un maçon. En aidant son père à préparer les murs pour des peintures à fresque, il conçut le projet de faire comme les artistes qu'il servait, et bientôt, en étudiant la nature et sans suivre les conseils d'aucun maître, il fut en état de peindre des portraits. Il alla s'établir à Venise,

puis à Rome, et prenant la nature pour modèle, sans la choisir, il parvint à la rendre d'une façon vigoureuse et puissante, qui lui attira de nombreux admirateurs. Le Caravage prétendait que l'étude de l'antique et des grands maîtres était pernicieuse pour un artiste, et il fonda une école qui prit le nom de *naturaliste*, par opposition à l'école rivale, à la tête de laquelle était le chevalier d'Arpino (le Josepin), qui se qualifiait d'*idéaliste*. Le Caravage était d'un caractère vain, jaloux et querelleur. Il voulut se battre avec Josepin, son antagoniste ; mais celui-ci ayant refusé de se mesurer avec un homme qui n'était pas chevalier comme lui, le peintre spadassin vint à Malte, où il se fit recevoir chevalier. Mais ayant insulté un des membres les plus marquants de l'ordre, il fut jeté en prison, parvint à s'échapper et arriva à Naples, où il fit de nombreux ouvrages. Il s'apprêtait à retourner à Rome, lorsqu'après de nouvelles aventures il fut saisi d'une fièvre violente, dont il mourut à l'âge de quarante ans. Le Caravage a exercé sur ses contemporains, et même sur l'art moderne, une très-grande influence : c'est le père du réalisme. Ses peintures ont un relief extraordinaire et une grandeur étrange, qui lui font pardonner son manque de distinction dans les formes, ses effets exagérés et ses teintes noires sans transparence.

LE CHRIST AU TOMBEAU.

Pl. 94.

(Hauteur 3 mètres, largeur 2 mètres.)

Rome.

Tandis que les femmes sont en larmes, Nicodème et saint Jean soutiennent le corps du Christ. La scène se passe dans

une caverne. Les contrastes de la lumière et le relief étonnant des figures, font considérer ce tableau comme le chef-d'œuvre du Caravage. Il a été peint à Rome vers 1600, cédé à la France par le traité de Tolentino, et rendu après 1815. — Gravé par Audouin.

CORTONE (PIERRE DE).

1596-1669.

Pietro Berettini (Pierre de Cortone) fit ses premières études avec André Commodi et se rendit ensuite à Rome, où il étudia sous Baccio Carpi. Il copia les ouvrages de Raphaël, de Michel-Ange et les bas-reliefs de la colonne Trajane ; ses premières productions furent remarquées par le cardinal Sachetti, qui fut le pape Urbain VIII. Il travailla pour ce pontife, et fut bientôt chargé pour le palais Barberini d'un plafond qui passe pour son chef-d'œuvre. Il voyagea dans la Lombardie, à Venise, et revint ensuite à Florence et à Rome, fit un nombre considérable de fresques et construisit quelques édifices. La manière facile et agréable de ce maître lui fit de son vivant une immense réputation, que la postérité n'a pas complétement ratifiée.

JÉSUS-CHRIST APPARAISSANT A MADELEINE.

Pl 95.

Marie-Madeleine reconnaît Jésus-Christ, qu'elle avait pris pour le jardinier, et s'aperçoit ainsi de la résurrection du Sauveur. Dans le fond on aperçoit le tombeau, gardé par deux anges.

4

LABAN CHERCHANT SES IDOLES.

Pl. 96.

(Hauteur 2 mètres, largeur 1m,76 cent.)

Jacob étant parti avec sa famille, en enlevant les idoles de Laban, celui-ci courut après son gendre, et l'ayant rejoint sur la montagne de Galaad, lui fit de justes reproches, et voulut les ravoir ; mais tandis qu'il les cherchait parmi les bagages, Rachel, qui les avait dérobées, s'assit dessus et prétexta une incommodité qui l'empêchait de se lever, de sorte que les recherches de Laban se trouvèrent vaines. — Gravé par Simonet, Couché.

LES SAINTES FEMMES AU TOMBEAU.

Pl. 97.

Galerie de Florence.

Les trois Marie arrivent au tombeau de Jésus-Christ pour lui rendre les derniers devoirs, en entourant son corps de parfums. Mais un ange, assis à l'entrée du sépulcre, leur dit : Celui que vous cherchez n'est plus ici. — Gravé par Patas.

SASSOFERRATO.

1605-1685.

Jean Baptiste Salvi, dit Sassoferrato, fut d'abord élève de son père Tarquin Salvi. On croit qu'il fréquenta aussi l'école

du Dominiquin. Il se forma en faisant un grand nombre de copies d'après les grands maîtres. Son œuvre se compose pour la plus grande partie de têtes de vierges ou de saintes familles vues à mi-corps.

SAINTE FAMILLE.

Pl. 98.

(Hauteur 1 mètre, largeur 0m,80 cent..)

La Vierge tient l'enfant Jésus dans ses bras. Saint Joseph est près d'elle ; figures à mi-corps. — Gravé par Seinmuller.

TESTA (PIETRO).

1617-1650.

Testa, surnommé quelquefois *Luchesino*, naquit à Lucques, et fut élève de Pierre de Cortone, qu'il quitta pour entrer à l'école du Dominiquin. Testa a imité le Poussin dans ses paysages historiques : il a fait plus de gravures que de tableaux. Il avait un caractère très-sombre, qu'augmenta encore la misère qui accabla sa vie. — On a retrouvé son corps dans le Tibre, où l'on pense qu'il s'est jeté volontairement.

APOLLON RÉCOMPENSANT LES SCIENCES ET LES ARTS.

Pl. 99.

(Hauteur 1m,30 cent., largeur 2 mètres.)

(Musée de Munich).

Dans ce sujet allégorique, dont la composition est assez obscure, le peintre nous montre un homme accompagné de son génie qui éclaire le monde, et couronné par la Renommée en face d'Apollon, qui s'apprête à le récompenser. Le Temps est représenté enchaîné, pour montrer qu'il ne peut détruire la gloire du lauréat, en même temps que l'Ignorance et les Vices sont repoussés au loin. — Gravé à l'eau-forte par l'auteur.

ROMANELLI.

1617-1662.

François Romanelli, né à Viterbe, vint à Rome de bonne heure et se plaça sous la direction de Pierre de Cortone. Ses heureuses dispositions lui acquirent le nom de Raffaëllino et la protection du cardinal Barberini. Appelé en France par Mazarin, il fut chargé de décorations importantes à la Bibliothèque et au Louvre. Il retourna à Viterbe pour chercher sa famille et la ramener en France, mais il mourut dans son pays sans avoir pu effectuer son projet.

MOÏSE TROUVÉ SUR LE NIL.

Pl. 100.

(Hauteur 2 metres, largeur 1m,35 cent.)

L'enfant est placé sur un panier en forme de berceau ; et une des femmes le fait approcher du rivage à l'aide d'un bâton. Au second plan est la fille du roi, abritée sous un parasol. — Gravé par S. Vallé.

LAURI.

1623-1694.

Filippo Lauri, fils d'un peintre flamand qui faisait des paysages dans la manière de Paul Bril, fut élève de son père. Il a peint surtout des bacchanales et des sujets mythologiques. Claude Lorrain l'a souvent employé à mettre des petites figures dans ses paysages.

DIANE ET ACTÉON.

Pl. 101.

(Hauteur 33 cent., largeur 55 cent.)

Dans un gracieux paysage les nymphes de Diane se baignent auprès de la déesse ; Actéon apparaît avec ses chiens. — Gravé par Woolett.

MARATTE (CARLE).

1625-1713.

Carlo Maratti, né à Camerano, dans la marche d'Ancône, vint à Rome à l'âge de onze ans, entra à l'école d'Andrea Sacchi et se fit une grande réputation en peignant des Vierges. Il travailla dans les principales villes d'Italie, fut employé par plusieurs papes et jouit de son vivant d'une immense réputation, bien déchue aujourd'hui. Carlo Maratti a restauré les fresques de Raphaël au Vatican et celles de la Farnesine.

APOLLON ET DAPHNÉ.

Pl. 102.

(Hauteur 2 mètres, largeur 2m,12 cent.)

Musée de Bruxelles.

Daphné, épuisée par sa fuite devant Apollon, est métamorphosée en laurier, en s'approchant du fleuve Pénée, qu'on voit au second plan avec des nymphes. Cette gracieuse composition rappelle le style de l'Albane.

TRIOMPHE DE GALATHÉE.

Pl. 103.

(Hauteur 0m,40 cent., largeur 0m,68 cent.)

Galathée est traînée par des dauphins, et escortée par son cortége de divinités marines. Au fond on aperçoit la figure de Polyphème. — Gravé par Audran, Trière.

JOSEPIN.

1500-1640.

Giuseppe Césari, dit *Il Cavaliere d'Arpino* ou le Josepin, fut d'abord élève de son père. Après avoir ensuite travaillé sous différents maîtres, il se créa un genre à lui et obtint un grand succès par sa facilité d'improvisation. Il travaillait plus d'imagination que d'après nature, et ses tableaux, souvent spirituels, toujours maniérés, manquent de naïveté. Josepin vint en France, où il fut décoré de l'ordre de saint Michel. Il a travaillé pour plusieurs papes, qui l'ont comblé de biens et d'honneurs, et a joui de son vivant d'une réputation que la postérité n'a pas ratifiée.

MADELEINE ENLEVÉE AU CIEL.

Pl. 104.

(Hauteur 0m,75 cent., largeur 0m,60 cent.)

Sainte Madeleine, nue et les cheveux flottants, est portée au ciel par des anges. Au bas du tableau on voit un paysage très-étendu.

LA VIERGE ET L'ENFANT JÉSUS.

Pl. 105.

Galerie de Florence.

La Vierge présente son sein à l'enfant Jésus, qu'elle tient sur ses genoux. — Gravé par Guttemberg.

ADAM ET ÈVE.

Pl. 106.

(Hauteur 0m,53 cent., largeur 0m,38 cent.)

Musée du Louvre.

Adam et Ève s'éloignent du paradis terrestre, chassés par un ange qui tient une épée flamboyante. — Gravé par Levasseur.

BISCAINO.

1632-1657.

Barthélemy Biscaino, élève de son père et de Valère Castelli, eut à Gênes une grande réputation au xviie siècle. — Il mourut à vingt-cinq ans, dans une épidémie qui affligea son pays, en dehors duquel il est peu connu.

LA FEMME ADULTÈRE.

Pl. 107.

(Hauteur 1m,70 cent., largeur 2 m,30 cent.)

« Maître, dirent les Scribes et les Pharisiens, cette femme vient d'être surprise en adultère ; or, Moïse nous a commandé dans la loi de lapider ces sortes de personnes ; vous, qu'en dites-vous ? » Jésus-Christ alors, se baissant, écrivit avec son doigt sur le sable, et leur dit : « Que celui d'entre vous qui est sans péché, lui jette la première pierre. »

Figures : grandeur naturelle, mais à mi-corps. — Gravé par Camerata, galerie de Dresde.

BATTONI.

1708-1787.

Pompeo Battoni, né à Lucques, vint de bonne heure à Rome. Mariette, dans ses notes de l'*Abécédario*, dit que sa première profession fut l'orfévrerie : « Une tabatière ornée d'une miniature lui ayant été confiée, il s'avisa d'essayer de copier la miniature, et il y réussit si bien, que la copie surpassa l'original. Il apprit ainsi qu'il était né peintre. » Il étudia beaucoup Raphaël et l'antique et fut le rival de Raphaël Mengs. Battoni eut une école très-suivie et vécut fort vieux. Il légua, en mourant, sa palette à Louis David.

VÉNUS CARESSANT L'AMOUR.

Pl. 108.

Vénus assise caresse de sa main l'Amour, qui l'embrasse. — Gravé par Porporati. c. p.

LE RETOUR DE L'ENFANT PRODIGUE.

Pl. 109.

(Hauteur 1m,40 cent., largeur 1 mètre.)

Galerie de Vienne.

L'enfant prodigue, nu et vu de dos, joint les mains devant son vieux père, qui l'enveloppe de son manteau. Ce tableau a été peint à Rome en 1775.

BENVENUTI.

1775?

Benvenuti appartient à cette série d'artistes qui, en Italie comme en France, cherchèrent à remettre en honneur les traditions de l'antiquité. Ce mouvement avait été commencé à Rome par Battoni, en même temps qu'il l'était en France par Vien et David. Mais les artistes romains qui ont tenté cette réaction de style académique n'ont pas eu la même puissance que les nôtres, et la plupart d'entre eux sont oubliés aujourd'hui.

PYRRHUS TUANT PRIAM.

Pl. 110.

Palais Corsini à Florence.

Virgile, parlant de la prise de Troie et du palais de Priam, dit que : « Dans une cour intérieure du palais est un autel, et tout auprès un antique laurier, dont les branches s'étendaient au dessus et couvraient de leur ombre les dieux auxquels il était consacré. C'était là qu'Hécube et ses filles, semblables à de timides colombes qu'un noir orage a mises en fuite, se tenaient étroitement serrées autour du monument sacré, espérant en vain trouver un asile auprès des images des dieux qu'elles embrassaient..... Priam, accablé de douleur, paraît dans cette enceinte ; la reine le retient près d'elle. Dans cet instant, Polite, l'un des fils de Priam, fuyait à travers les traits et les ennemis ; déjà blessé, il parcourait les vastes cours du palais. Pyrrhus, le fer à la main, le

poursuit sans relâche, l'atteint, le perce, et le jeune prince tombe aux pieds de son père. Priam, ne pouvant retenir son ressentiment, lance contre le meurtrier de son fils un javelot qui effleure à peine le bouclier du violent Pyrrhus, dont la fureur se ranime, et qui, traînant le vieillard chancelant à travers le sang de son fils jusqu'au pied de l'autel, d'une main le saisit aux cheveux, et levant de l'autre son épée étincelante, la lui plonge dans le flanc jusqu'à la garde...»
— Gravé par Ricciani.

JUDITH MONTRANT AU PEUPLE LA TÊTE D'HOLOPHERNE.

Pl. 111.

(Hauteur 2m,75 cent., largeur 4m,55 cent.)

Judith monta sur un lieu élevé, et dit : «Louez le Seigneur notre Dieu, qui n'a point abandonné ceux qui espéraient en lui, qui a accompli par sa servante la miséricorde qu'il avait promise à la maison d'Israël et qui a tué cette nuit par ma main l'ennemi de son peuple. » Puis, montrant la tête d'Holopherne, elle ajouta : « Voici la tête du général de l'armée des Assyriens ; il était ivre, et le Seigneur notre Dieu l'a frappé par la main d'une femme. »

CAMUCCINI.

Vincent Camuccini est né à Rome, où il est regardé comme le plus habile peintre que l'Italie ait produit au XIXe siècle. Il avait fait ses études en France, mais son style s'est beaucoup modifié par l'étude des anciens maîtres : il a surtout copié beaucoup de Rubens. Nommé chevalier de la Légion d'honneur en 1833, Camuccini était à la fois directeur

de l'académie de Saint-Luc et conservateur des collections du Vatican.

MORT DE CÉSAR.

Pl. 112.

Rome.

Jules César, entouré des sénateurs qui ont conjuré sa perte, s'enveloppe dans son manteau, en apercevant Brutus qui s'avance vers lui, l'épée nue. La scène se passe dans la salle du Sénat, aux pieds de la statue de Pompée. Camuccini a suivi de point en point le récit de Plutarque.

RÉGULUS RETOURNANT A CARTHAGE.

Pl. 113.

(Hauteur 3m,60 cent., largeur 5m,20 cent.)

Rome.

Régulus, prisonnier des Carthaginois, avait été chargé par ceux-ci de proposer au Sénat romain de l'échanger, lui seul, vieux, contre un nombre considérable de Carthaginois. Il partit sous la foi du serment, s'engageant à venir reprendre ses fers si la proposition n'était pas acceptée; mais la trouvant désavantageuse pour sa patrie, il la fit repousser. Camuccini a représenté le moment où Régulus résiste aux pleurs de sa famille et de ses amis qui le supplient de rester, et s'embarque pour Carthage, où l'attendent les plus affreux supplices. — Gravé par Marchetti.

FIN DU TOME TROISIEME.

TABLE DES MATIÈRES

ÉCOLE ROMAINE.

RAPHAEL.

	Planches.	Pages
Saint-Pierre de Rome et le Vatican........	1	1
CHAMBRES DE RAPHAEL.....................		3
Chambre de la Signature...		5
Dispute du Saint-Sacrement................	2	7
Le Parnasse.................	3	8
L'École d'Athènes..	4	8
La Jurisprudence......	5	9
Justinien donnant le Digeste...	6	9
Grégoire IX donnant les Décrétales..........	7	10
Chambre de l'Héliodore................		10
Saint Pierre en prison	8	11
Attila repoussé par saint Léon	9	12
La Messe de Bolsène....................	10	12
Héliodore chassé du temple................	11	13
Chambre de l'Incendie du bourg..........		14
Victoire d'Ostie......................	12	15
L'Incendie du bourg....................	13	16
Couronnement de Charlemagne	14	17
Justification de Léon III.........	15	17
Salle de Constantin...................		18
Constantin donne la ville de Rome à l'Église...	16	18
Allocution de Constantin.................	17	19
Bataille de Constantin...................	18	19
Loges de Raphael...................	19	20
La Lumière est séparée des Ténèbres.........	20	22
Création de la terre.....................	21	22
Création du firmament....................	22	23

TABLE DES MATIERES.

	Planches.	Pages
Création des animaux	23	23
Création de l'homme et de la femme	24	24
Fruit défendu	25	24
Adam et Ève chassés du Paradis	26	24
Caïn et Abel	27	25
Construction de l'Arche	28	25
Le Déluge	29	26
Sortie de l'Arche	30	26
Noé offre un sacrifice	31	26
Abraham et Melchisédech	33	27
Vision d'Abraham	33	27
Abraham et les trois jeunes hommes	34	27
Destruction de Sodome	35	28
Promesses faites à Isaac	36	28
Isaac et Rébecca chez Abimélech	37	29
Jacob surprend la bénédiction de son père	38	29
Regrets d'Ésaü	39	29
Échelle de Jacob	40	30
Jacob, Rachel et Lia	41	30
Reproches de Jacob à Laban	42	30
Jacob retourne chez son père	43	31
Songe de Joseph	44	31
Joseph vendu par ses frères	45	31
Joseph et la femme de Putiphar	46	32
Joseph explique le songe de Pharaon	47	32
Moïse trouvé sur les eaux	48	33
Le Buisson ardent	49	33
Passage de la mer Rouge	50	34
Frappement du rocher	51	34
Dieu donne les tables de la Loi	52	35
Adoration du veau d'or	53	35
Colonne de nuées	54	35
Moïse apporte les nouvelles tables de la Loi	55	36
Josué passe le Jourdain	56	36

TABLE DES MATIÈRES.

	Planches.	Pages
Destruction de Jéricho	57	37
Josué arrête le soleil	58	37
Partage de la terre de Chanaan	59	38
Samuel sacre David	60	38
David vainqueur de Goliath	61	39
David porte les trophées à Jérusalem	62	39
Bethsabée	63	40
Sacre de Salomon	64	40
Jugement de Salomon	65	41
La Reine de Saba	66	41
Construction du temple de Jérusalem	67	42
Adoration des bergers	68	42
Adoration des mages	69	43
Baptême de Jésus-Christ	70	43
La Cène	71	44

ÉCOLE DE RAPHAEL.

JULES ROMAIN (portrait X)		45
La Vierge et l'enfant Jésus	72	45
Sainte Famille (dite au bassin)	73	46
Sainte Cécile	74	46
Triomphe de Titus	75	47
Danse des Muses	76	47
Pluton entrant aux enfers	77	48
Neptune et Amphitrite	78	48
Vénus et Vulcain	79	48
Pandore présentée à Jupiter	80	49
Jupiter et Calisto	81	49
Jupiter et Sémélé	82	49
Jupiter et Danaé	83	50
Jupiter et Alcmène	84	50
Jupiter et Io	85	51
GARAFOLO		51
Vision de saint Augustin	86	51

	Planches.	Pages
POLIDORE CALDARA..		52
Psyché présentée à Jupiter	87	52
PERINO DEL VAGA		53
Dispute des Muses et des Piérides	88	54

ÉCOLE ROMAINE.

	Planches.	Pages
Décadence		55
BAROCHE		56
Descente de croix	89	57
Agar dans le désert	90	57
Sainte Famille (dite la Vierge au chat)	91	58
Repos en Égypte	92	58
ZUCCHARO		58
Vénus et Adonis	93	59
CARAVAGE		59
Le Christ au tombeau	94	60
PIERRE DE CORTONE		61
Jésus-Christ apparaissant à Madeleine	95	61
Laban cherchant ses idoles	96	62
Les Saintes femmes au tombeau	97	62
SASSOFERRATO		62
Sainte Famille	98	63
PIETRO TESTA		63
Apollon récompensant les sciences et les arts	99	64
ROMANELLI		64
Moïse trouvé sur le Nil	100	65
LAURI		65
Diane et Actéon	101	65
CARLE MARATTE		66
Apollon et Daphné	102	66
Triomphe de Galathée	103	66
JOSÉPIN		67
Madeleine enlevée au ciel	104	67

TABLE DES MATIÈRES.

	Planches.	Pages
La Vierge et l'enfant Jésus..	105	67
Adam et Ève...................	106	68
BISCAINO.............................. ...		68
La Femme adultère....................	107	58
BATTONI...............		69
Vénus caressant l'Amour................	108	69
Le Retour de l'enfant prodigue...........	109	69
BENVENUTI		70
Pirrhus tuant Priam...................	110	70
Judith montrant au peuple la tête d'Holopherne	111	71
CAMUCCINI................		71
Mort de César...................	112	72
Régulus retournant à Carthage...........	113	72

FIN DE LA TABLE DES MATIÈRES DU TOME TROISIÈME.

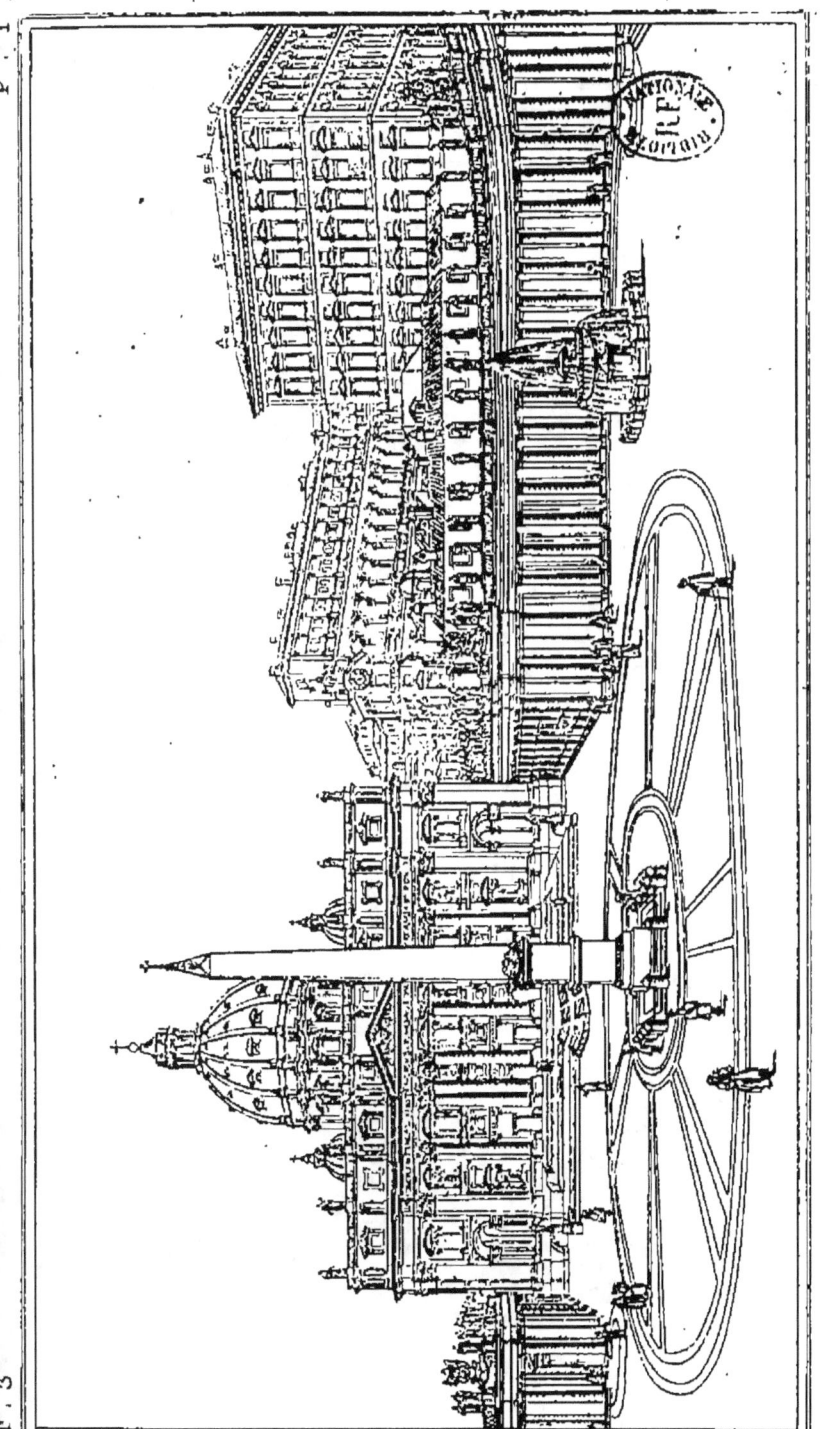

VUE DE L'ÉGLISE St PIERRE ET DU PALAIS DU VATICAN.

VEDUTA DELLA CHIESA DI S. PIETRO E DEL PALAZZO DEL VATICANO.

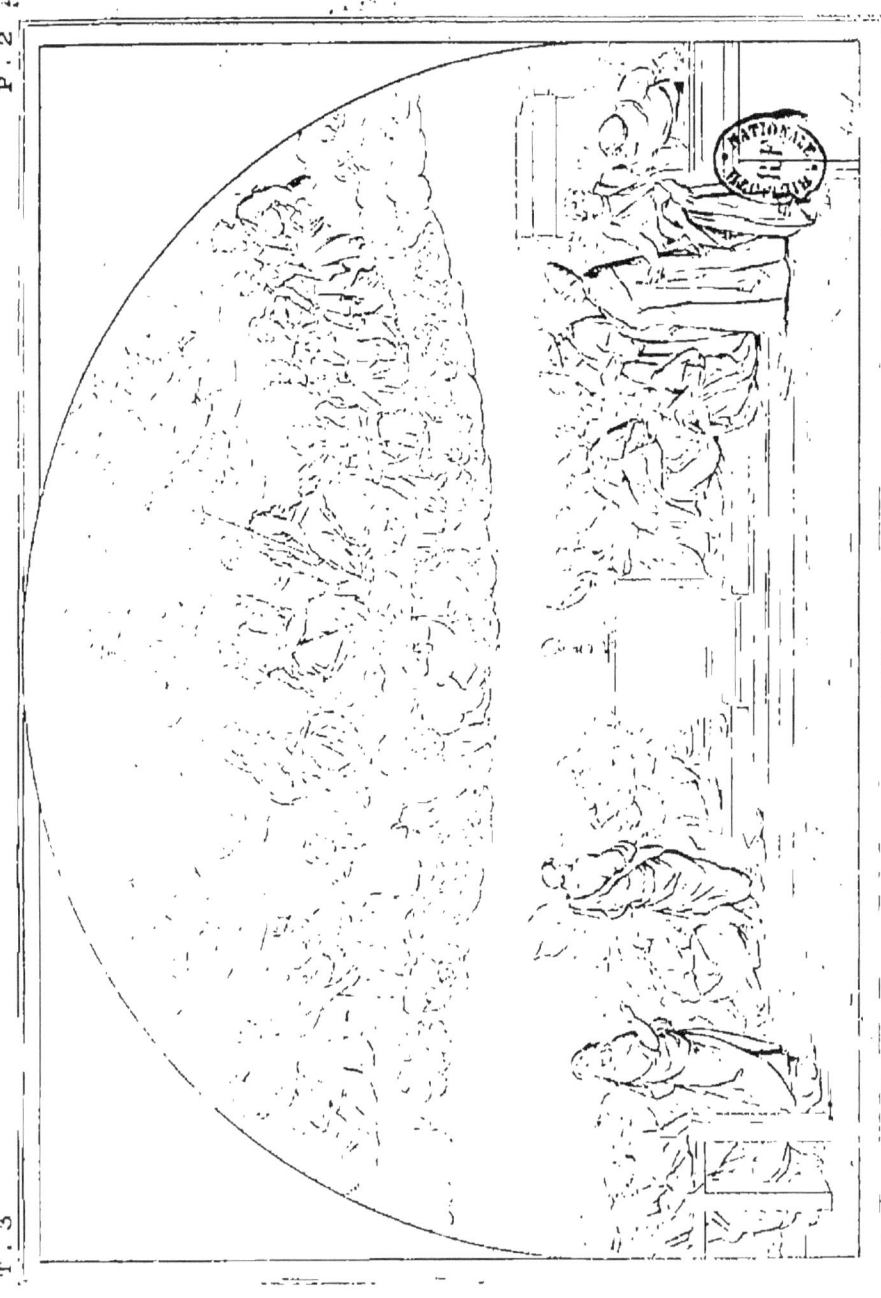

IL PARNASO.

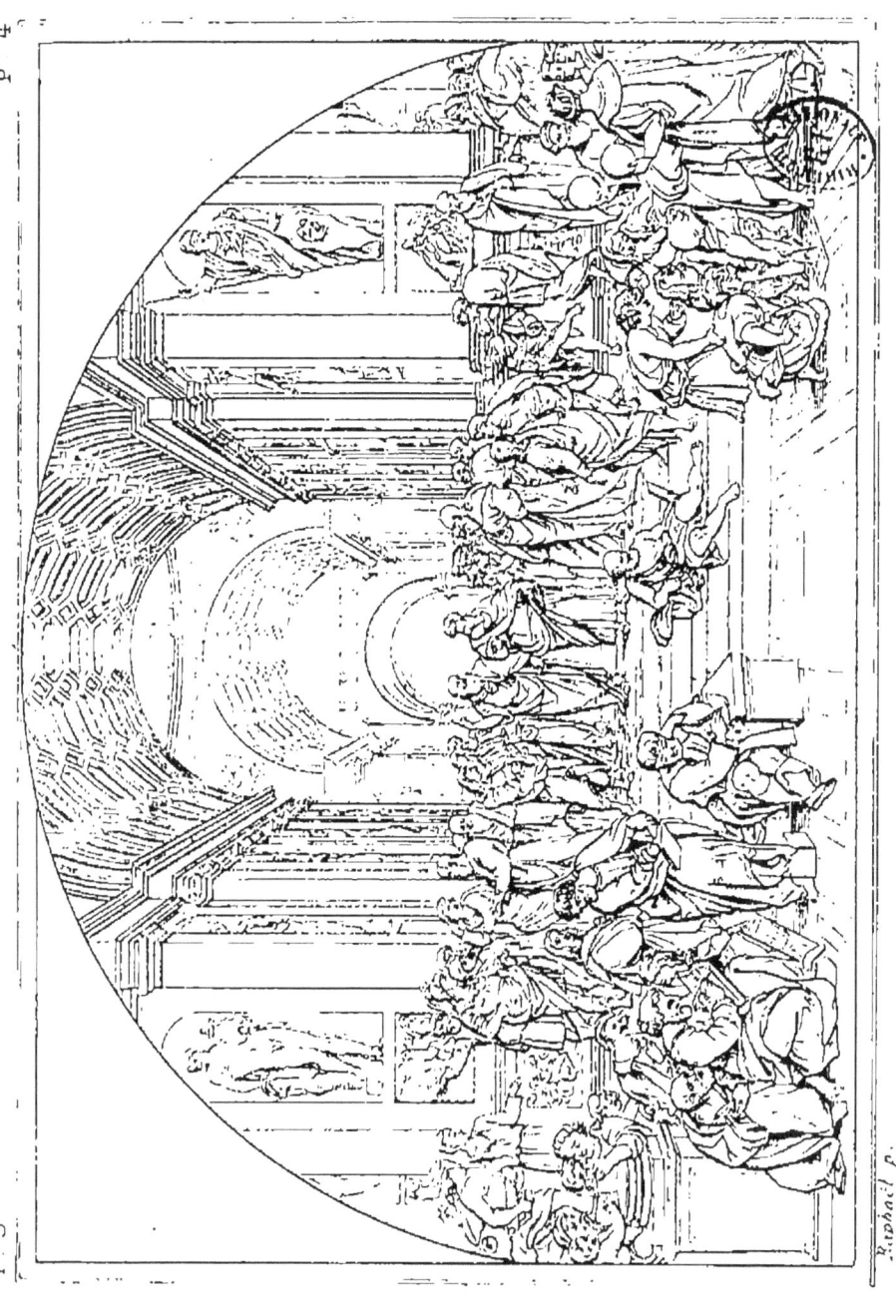

ÉCOLE D'ATHÈNES

Raphael p.

LA JURISPRUDENCE

LA GIURISPRUDENZA

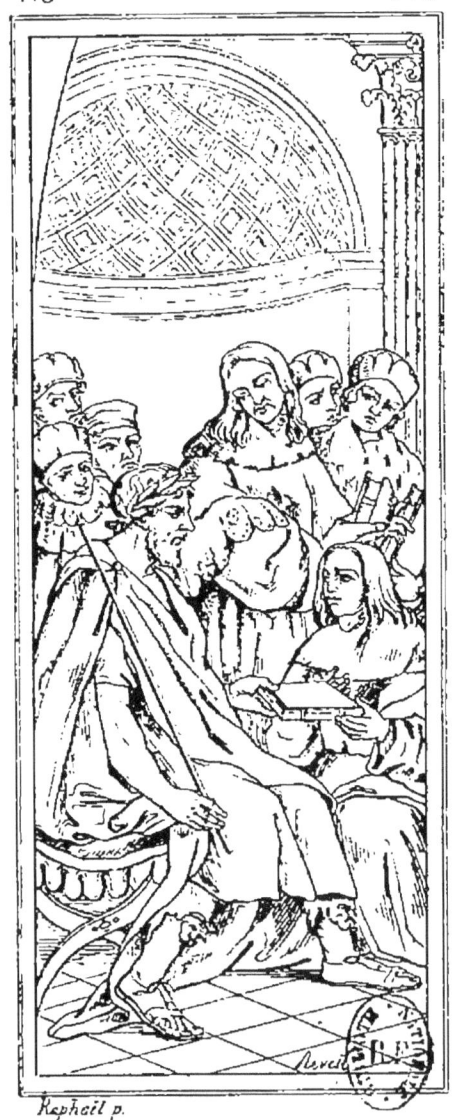

JUSTINIEN DONNANT LE DIGESTE.
GIUSTINIANO DÀ IL DIGESTO.

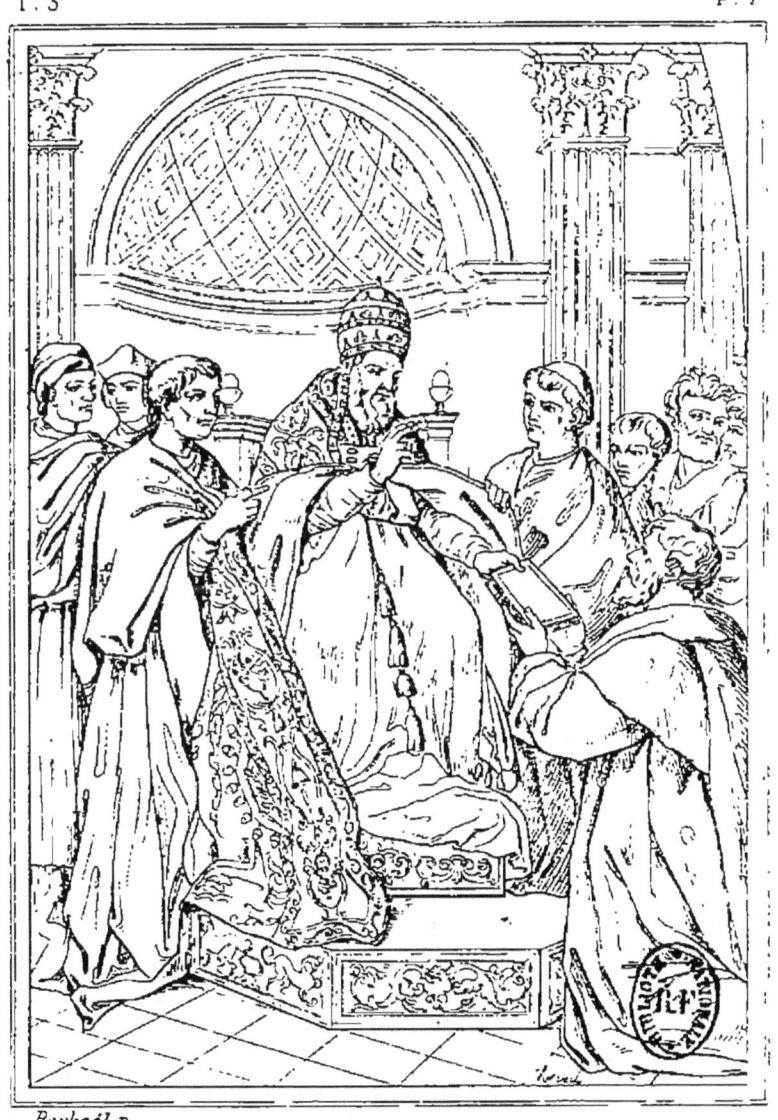

GRÉGOIRE IX DONNANT LES DÉCRÉTALES

St. PIERRE EN PRISON.

SAN PIETRO IN CARCERE.

Raphael p.

ATTILA REPOUSSÉ PAR S¹ LÉON.
ATTILA RESPINTO DA SAN LEOGE.

LA MESSE DE BOLSENE

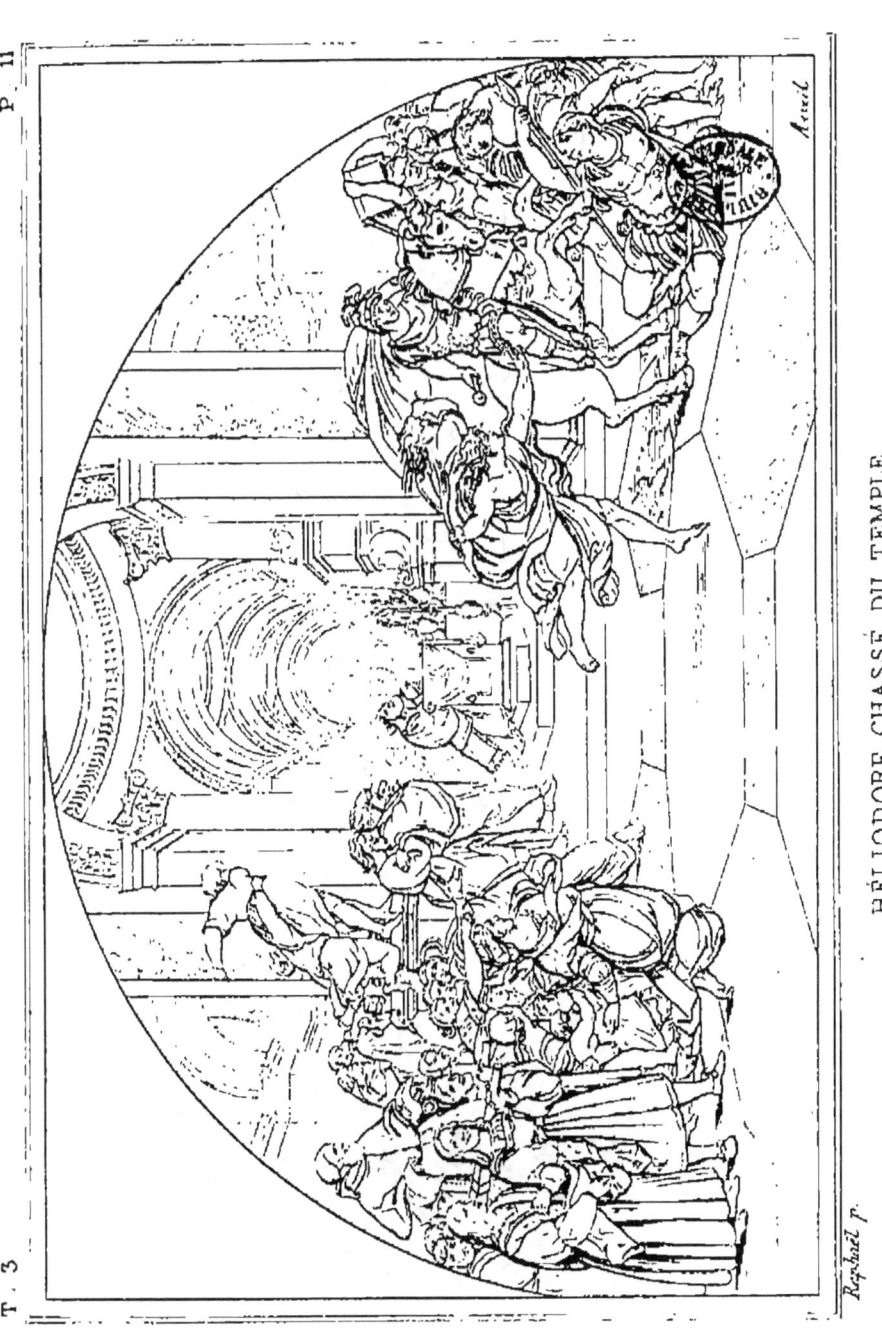

HÉLIODORE CHASSÉ DU TEMPLE.

ELIODORO SCACCIATO DAL TEMPIO.

VICTOIRE D'OSTIE.

INCENDIE DE BORGO VECCHIO

INCENDIO DI BORGO VECCHIO

COURONNEMENT DE CHARLEMAGNE

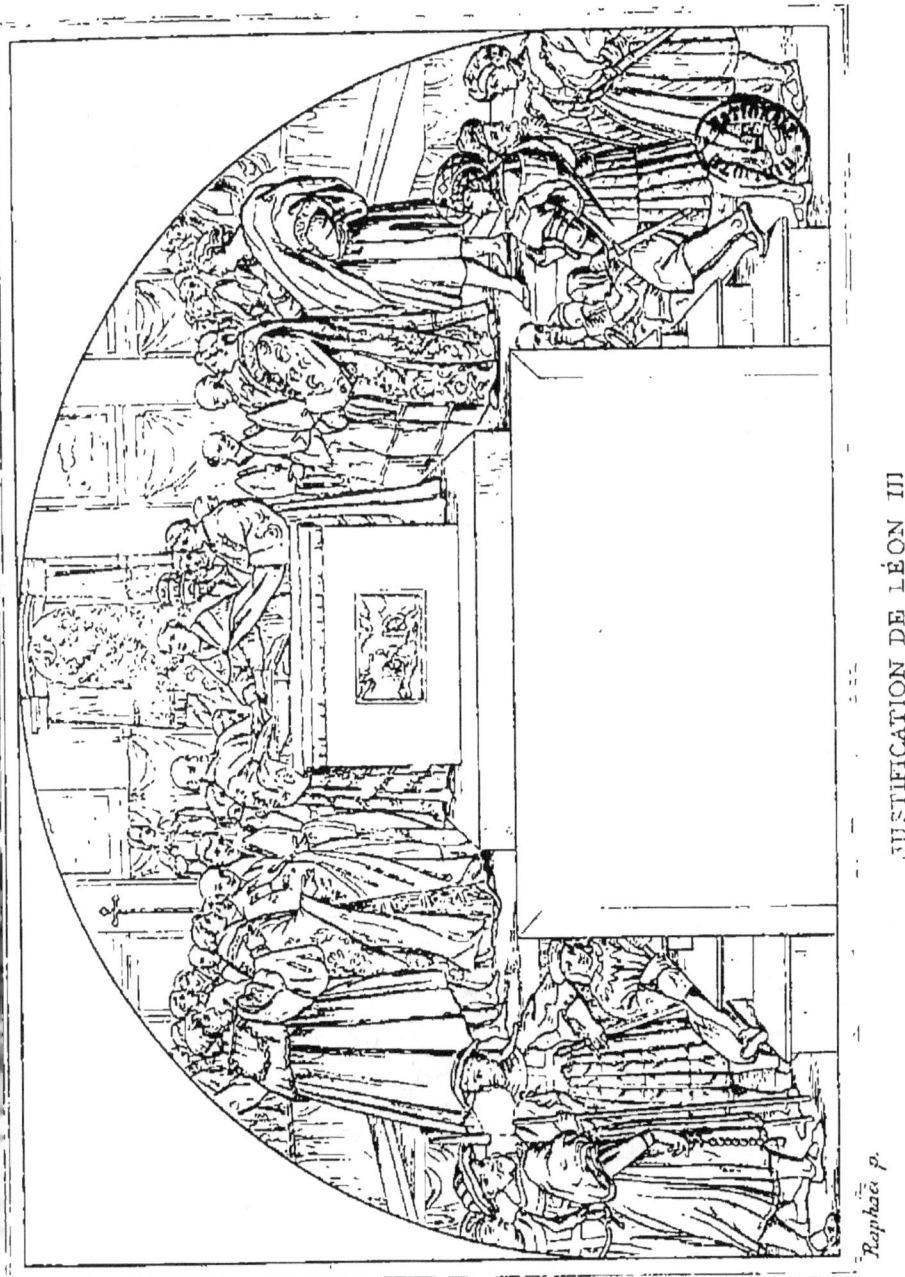

JUSTIFICATION DE LÉON III
GIUSTIFICAZIONE DI LEONE III.

CONSTANTIN DONNE LA VILLE DE ROME À L'ÉGLISE.

COSTANTINO DONA LA CITTÀ DI ROMA ALLA CHIESA.

ALLOCUTION DE CONSTANTIN

ALLOCUZIONE DI COSTANTINO

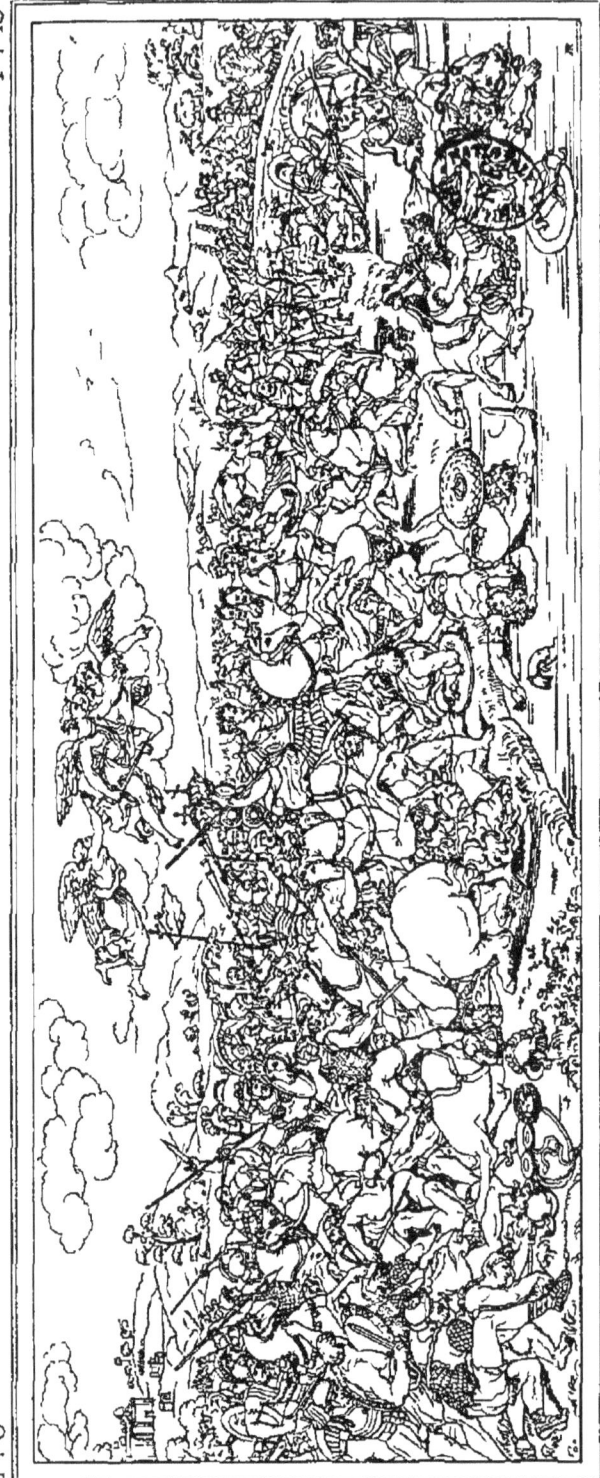

BATAILLE DE CONSTANTIN

BATTAGLIA DI COSTANTINO

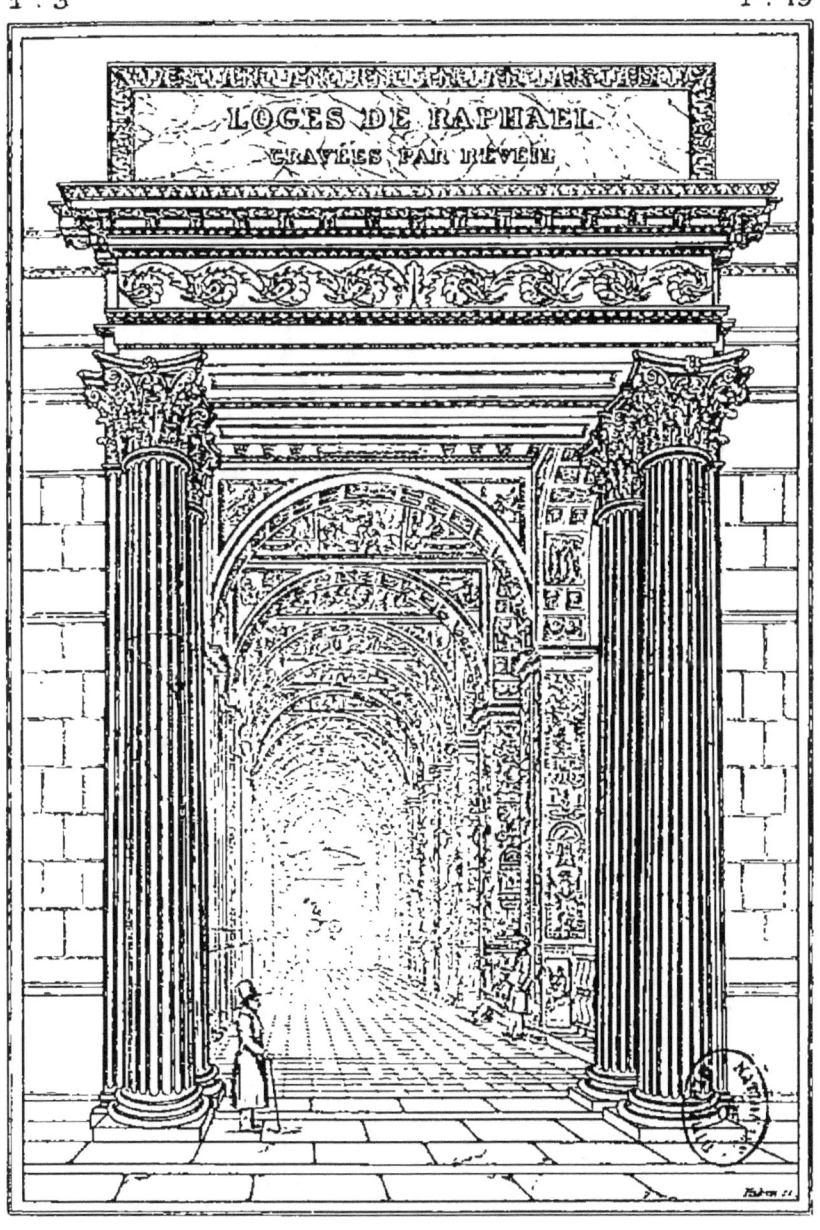

VUE INTÉRIEURE DE LA GALERIE.
VEDUTA INTERNA DELLA GALLERIA

LA LUMIÈRE EST SÉPARÉE DES TÉNÈBRES
LA LUCE È SEPARATA DALLE TENEBRE.

CRÉATION DE LA TERRE.

CRÉATION DU FIRMAMENT.
CREAZIONE DEL FIRMAMENTO.

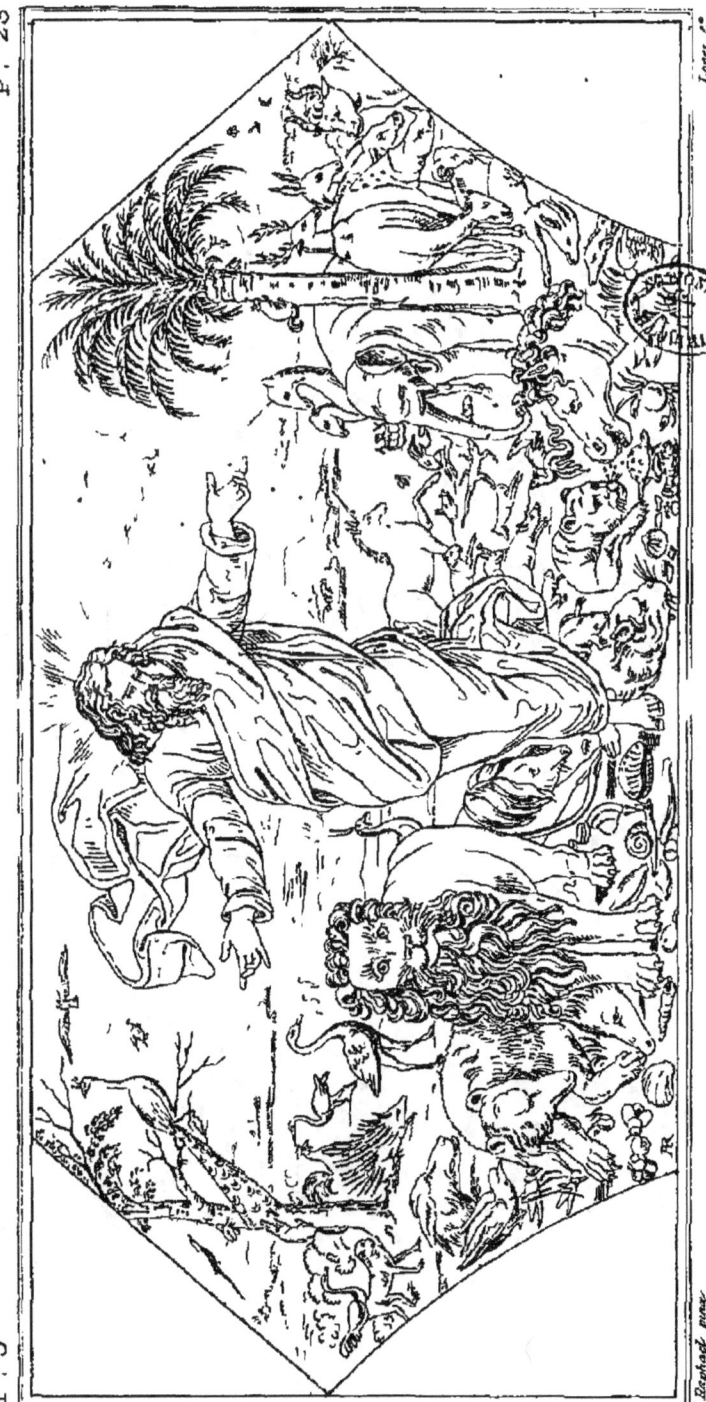

CRÉATION DES ANIMAUX

CREAZIONE DEI BRUTI

CREATION DE L'HOMME ET DE LA FEMME

CREAZIONE DELL UOMO E DELLA DONNA

FRUIT DÉFENDU

FRUCTU VETATO

ADAM ET ÈVE CHASSÉS DU PARADIS TERRESTRE

ADAMO ED EVA DISCACCIATI DAL PARADISO TERRESTRE

CAIN ET ABEL.
CAINO E ABELE.

CONSTRUCTION DE L'ARCHE

COSTRUZIONE DELL'ARCA

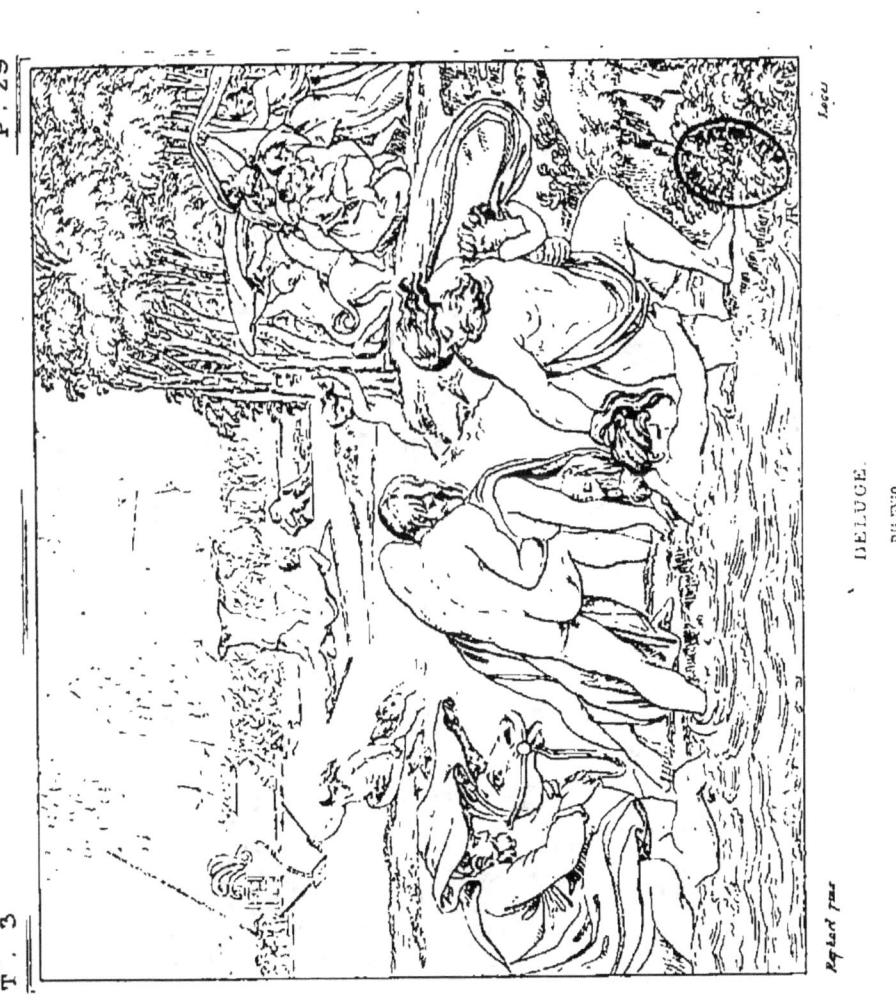

DELUGE.
DILUVIO.

SORTIE DE L'ARCHE.

NOÈ ESCE DELL'ARCA

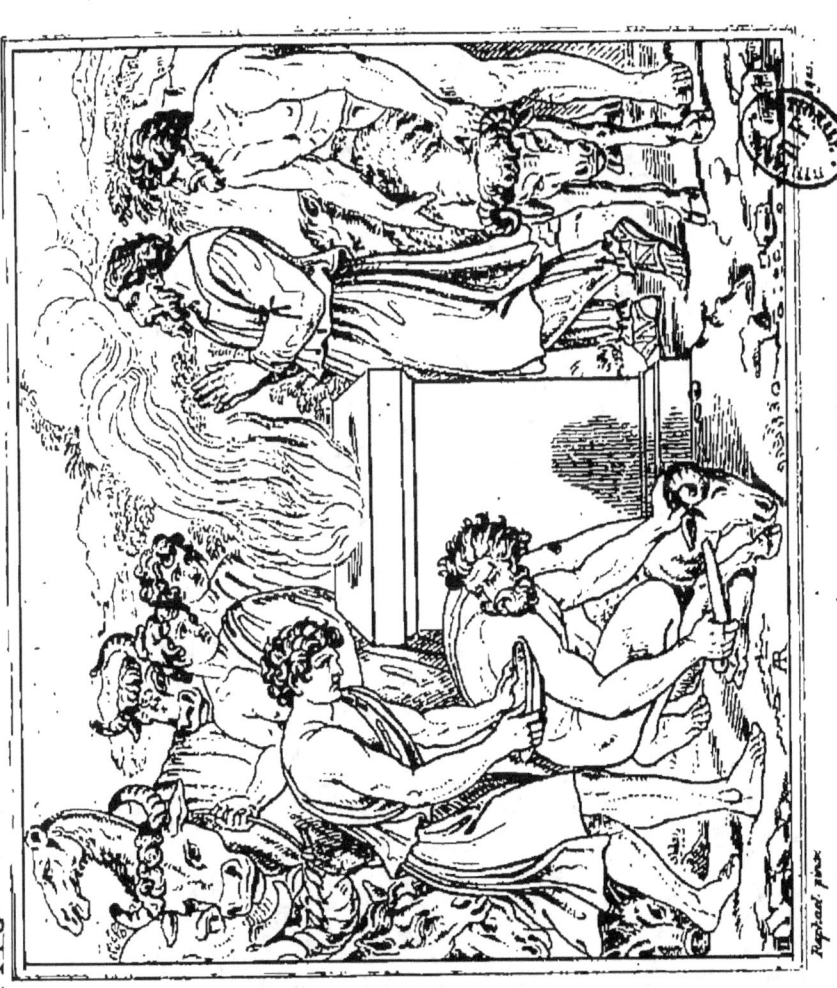

NOÉ OFFRE UN SACRIFICE.
NOÈ OFFRE UN SACRIFIZIO.

MELCHISEDECK BENIT ABRAHAM

MELCHISEDECK BENEDICE ABRAMO

Raphael pinx *Logan.*

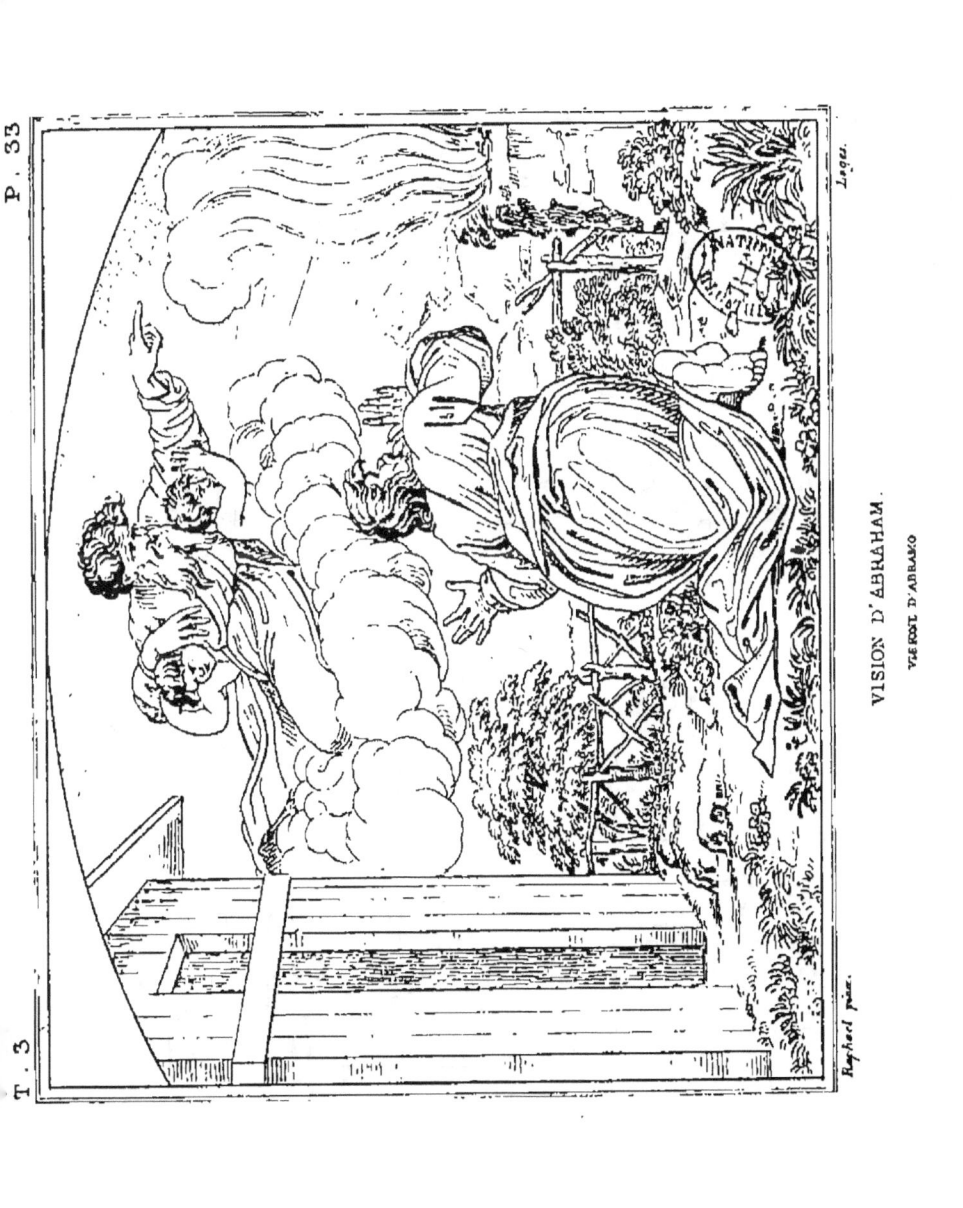

VISION D'ABRAHAM.
VISIOE D'ABRAMO.

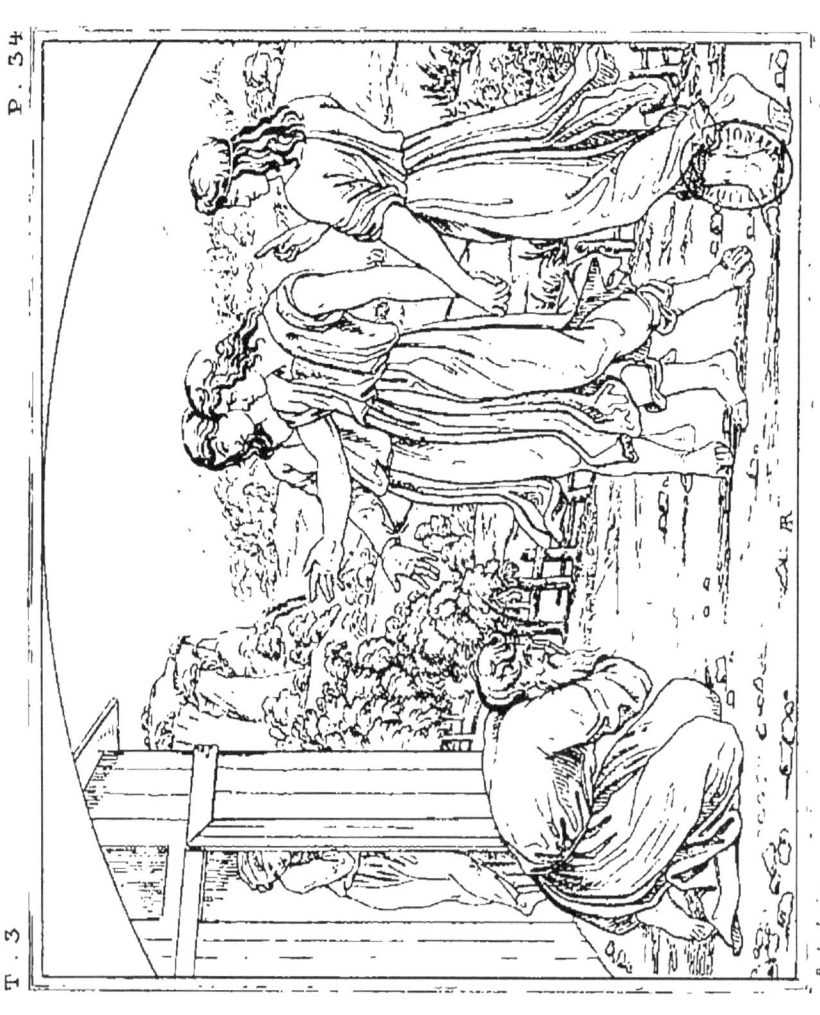

ABRAHAM ET LES TROIS JEUNES HOMMES

ABRAMO E I TRE GIOVANI

DESTRUCTION DE SODOME.

DISTRUZIONE DI SODOMA

PROMESSES FAITES A ISAAC.

PROMISSAE FATII AD ISACCO.

ISAAC ET REBECCA CHEZ ABIMELECH.

ISACCO E REBECCA IN CASA D'ABIMELECH.

JACOB SURPREND LA BÉNÉDICTION DE SON PÈRE

GIACOBBE OTTIENE LA BENEDIZIONE DEL PADRE

REGRETS D'ESAU

DISPIACERI D'ESAU

ÉCHELLE DE JACOB.

SCALA DI GIACOBBE.

JACOB RACHEL ET LIA
GIACOBBE RACHELLE & LIA

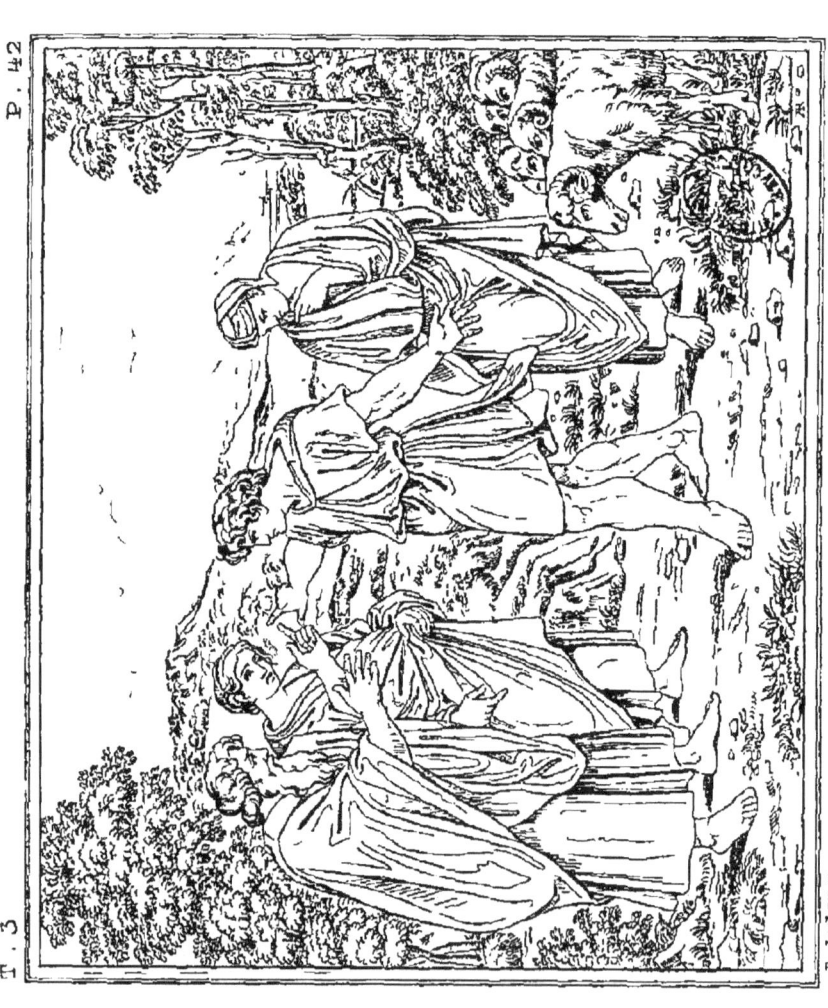

REPROCHES DE JACOB A LABAN

GIACOBBE RIMPROVERA LABANO

JACOB RETOURNE CHEZ SON PÈRE.

GIACOBBE RITORNA PRESSO IL PADRE.

SONGES DE JOSEPH

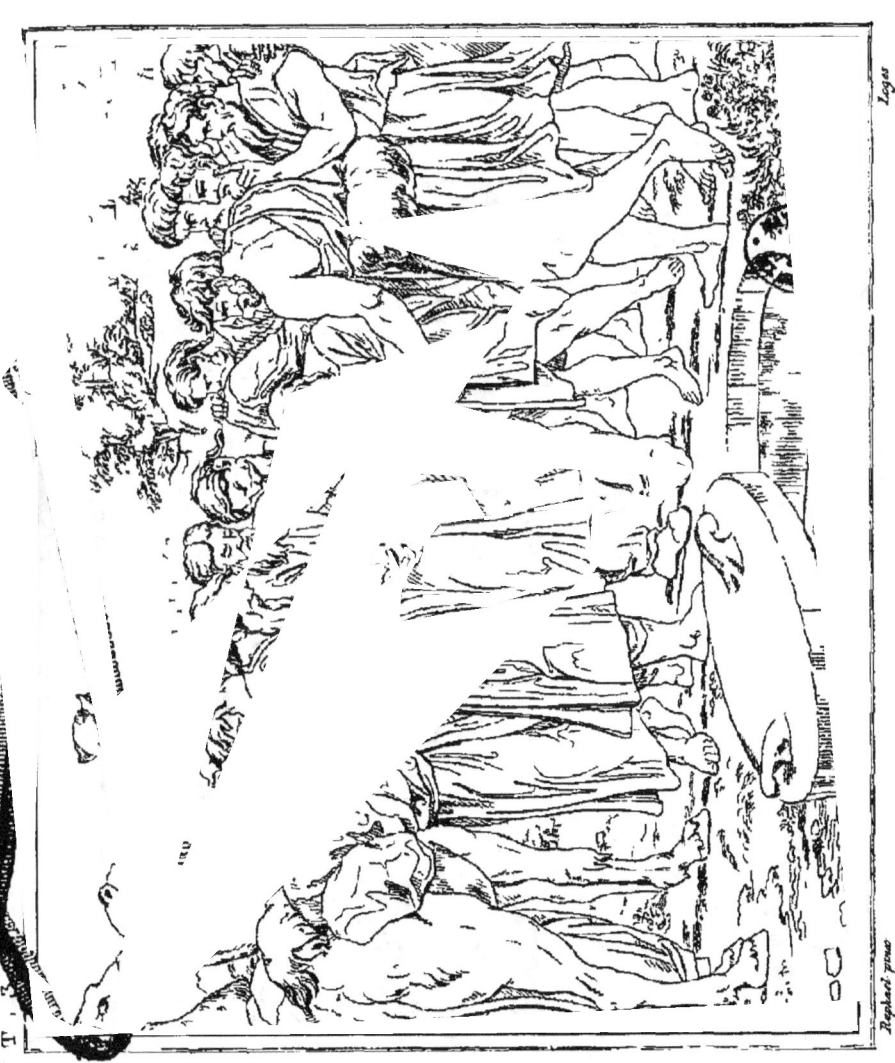

JOSEPH EST VENDU PAR SES FRERES
GIUSEPPE E VENDUTO DA SUOI FRATELLI

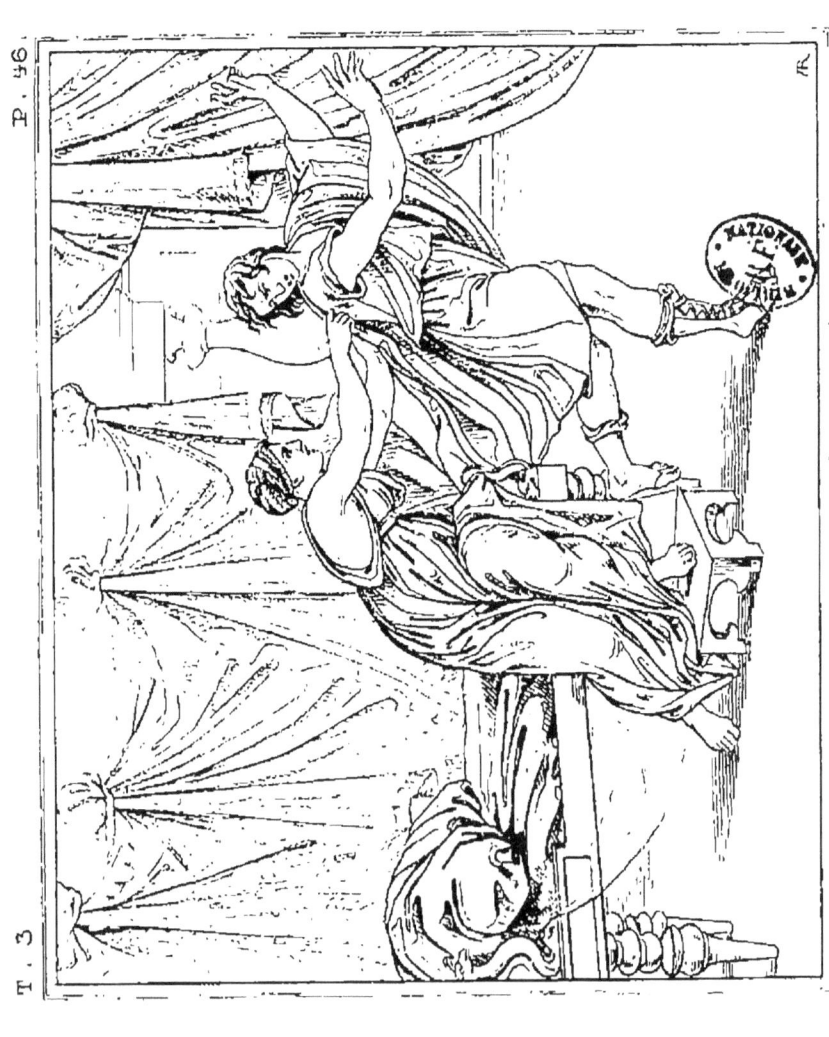

JOSEPH ET LA FEMME DE PUTIPHAR
GIUSEPPE E LA MOGLIE DI PUTIFAR

JOSEPH EXPLIQUE LE SONGE DE PHARAON.

GIUSEPPE SPIEGA IL SOGNO DI FARAONE.

MOÏSE TROUVÉ SUR LES EAUX.

MOSÈ TROVATO SULLE ACQUE.

BUISSON ARDENT.

ROVETO ARDENTE.

PASSAGE DE LA MER ROUGE.
PASSAGGIO DEL MAR ROSSO.

FRAPPEMENT DU ROCHER
PERCOTIMENTO DELLA RUPE

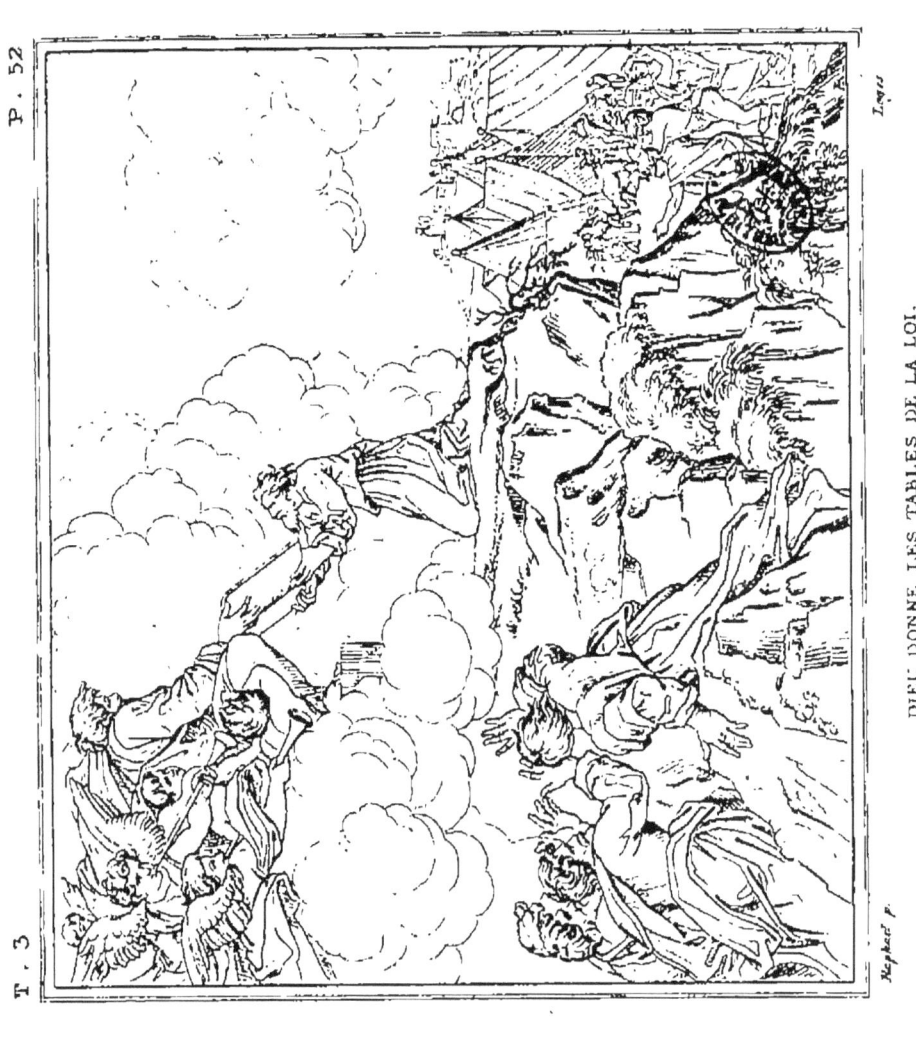

DIEU DONNE LES TABLES DE LA LOI.
DIO DÀ LE TAVOLI DELLA LEGGE

ADORATION DU VEAU D'OR.

ADORAZIONE DEL VITELLO D'ORO.

COLONNE DE NUÉE.
COLONNA DI NUBI.

MOÏSE APPORTE LES NOUVELLES TABLES DE LA LOI

MOSÈ RECA LE NUOVE TAVOLE DELLA LEGGE

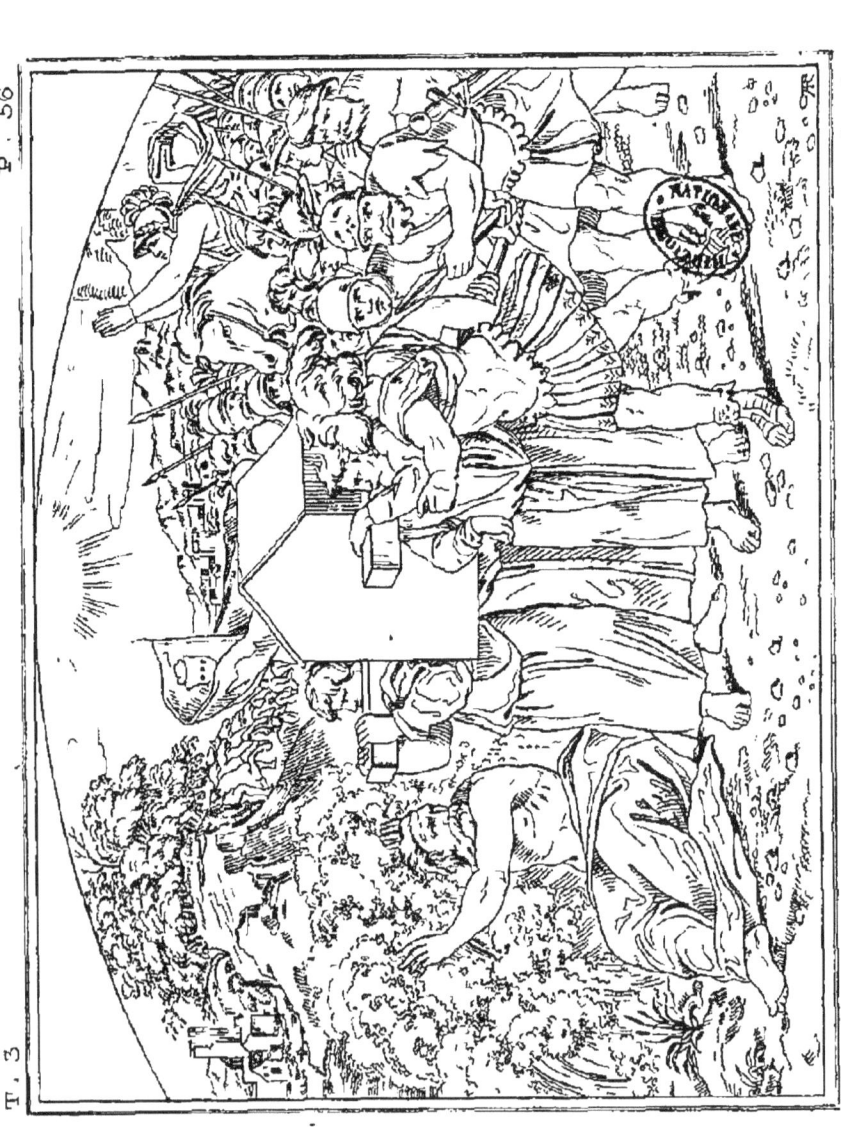

JOSUE PASSE LE JOURDAIN
GIOSUÈ PASSA IL GIORDANO

DESTRUCTION DE JERICHO
DISTRUZIONE DI GERICO

JOSUE ARRETE LE SOLEIL.

GIOSUE FERMA IL SOLE

PARTAGE DE LA TERRE DE CHANAAN

DIVISIONE DELLA TERRA DI CANAAN

SAMUEL SACRE DAVID.

DAVID VAINQUEUR DE GOLIATH

DAVIDE VINCITORE DI GOLIA

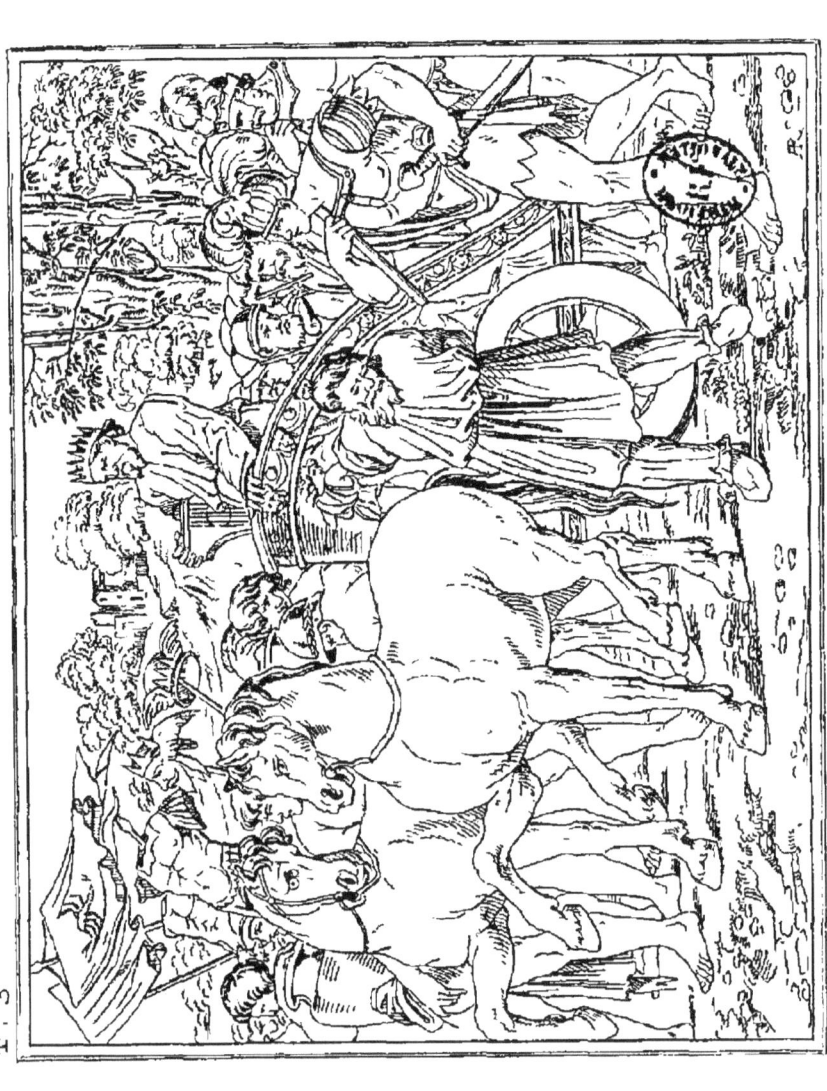

DAVID PORTE LES TROPHÉES A JERUSALEM
DAVIDDE PORTA I TROFEI A GERUSALEMME

BETSABÉE.
PERSABEA.

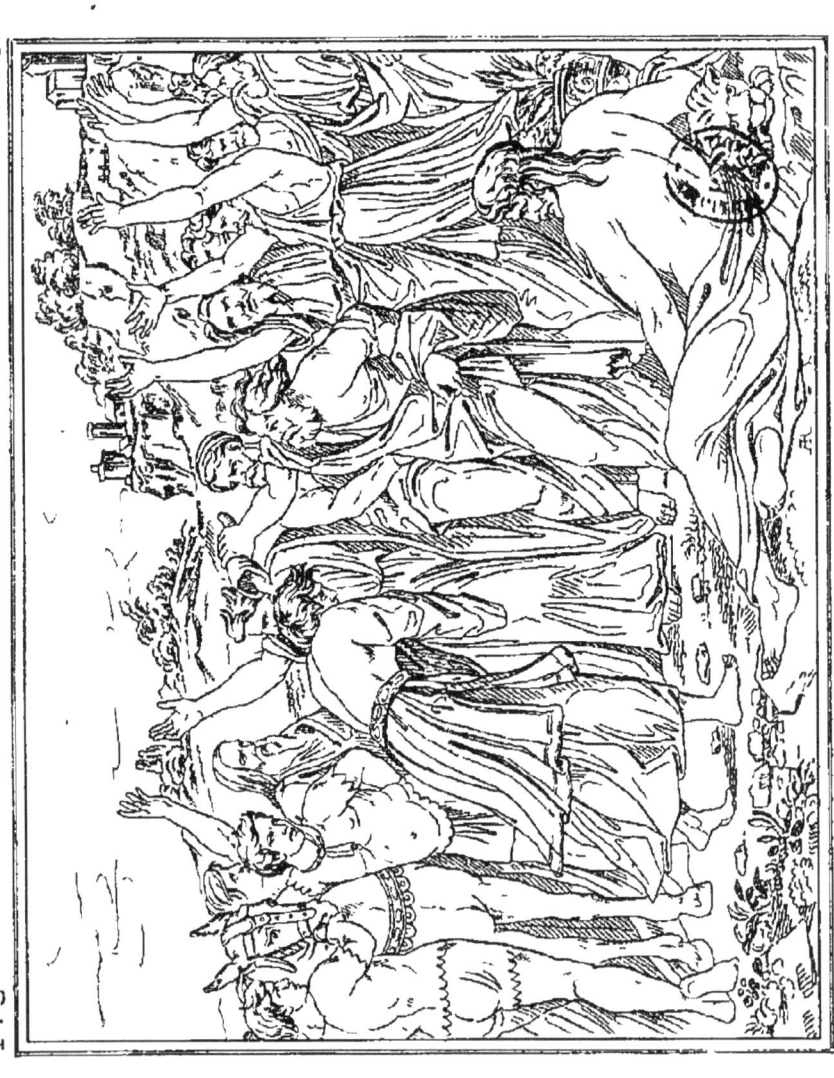
SACRE DE SALOMON

JUGEMENT DE SALOMON
GIUDIZIO DI SALOMONE

Raphaël pinx.

LA NOCE DE NAMA.

Loges.

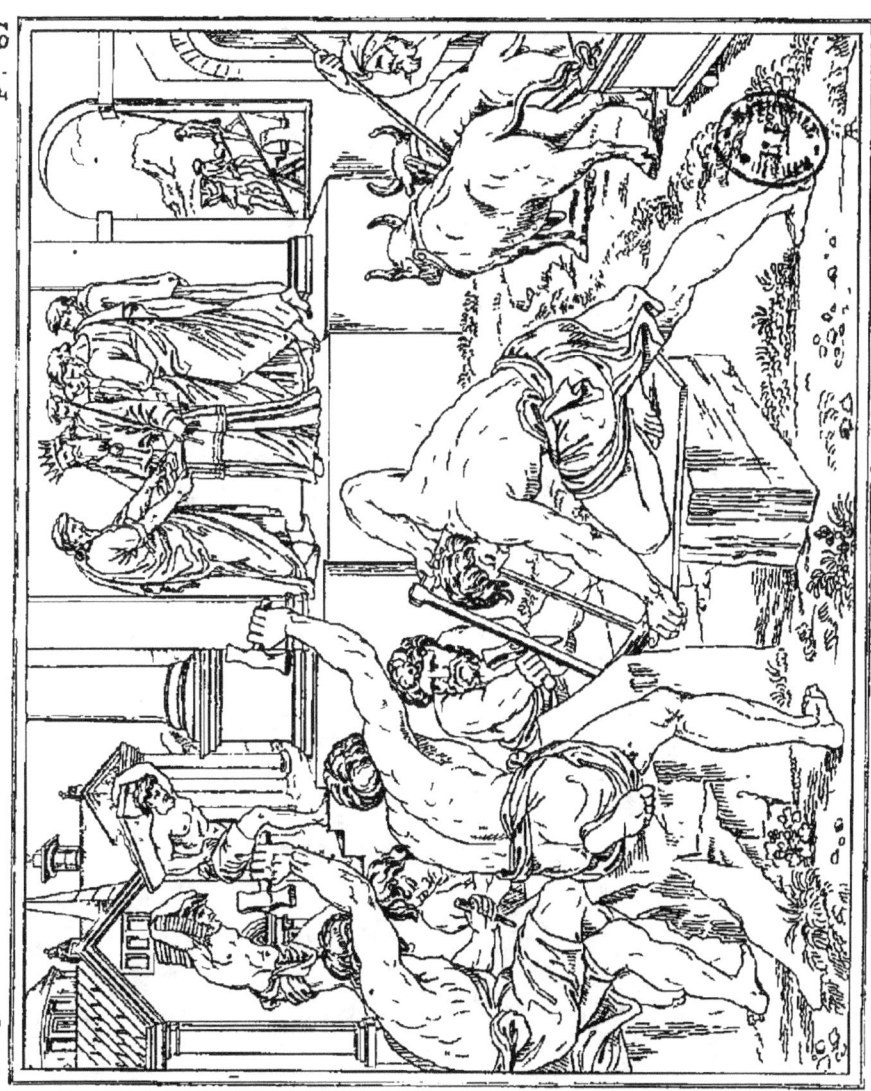

CONSTRUCTION DU TEMPLE DE JERUSALEM

ADORATION DES BERGERS.
ADORAZIONE DEI PASTORI.

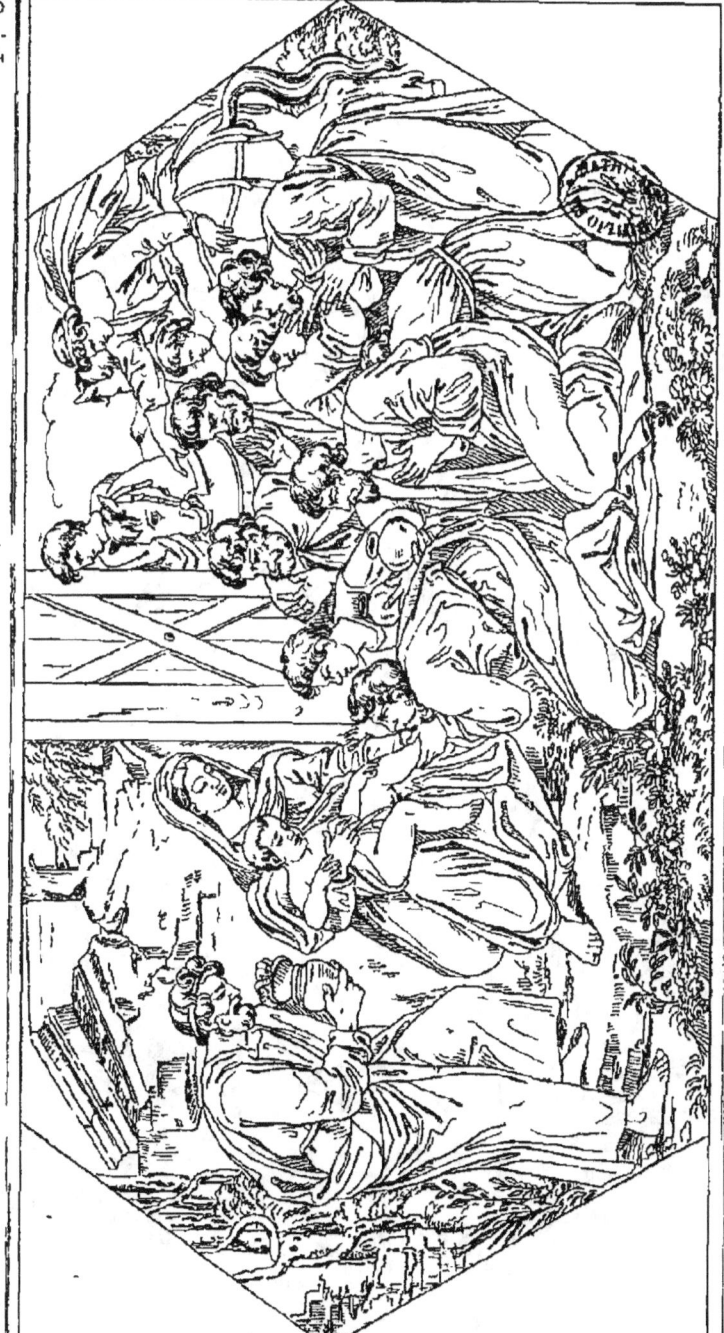

ADORATION DES MAGES

ADORAZIONE DEI MAGI

BAPTÊME DE JESUS CHRIST

BATTESIMO DI GESU CRISTO

LA CÈNE
LA CENA

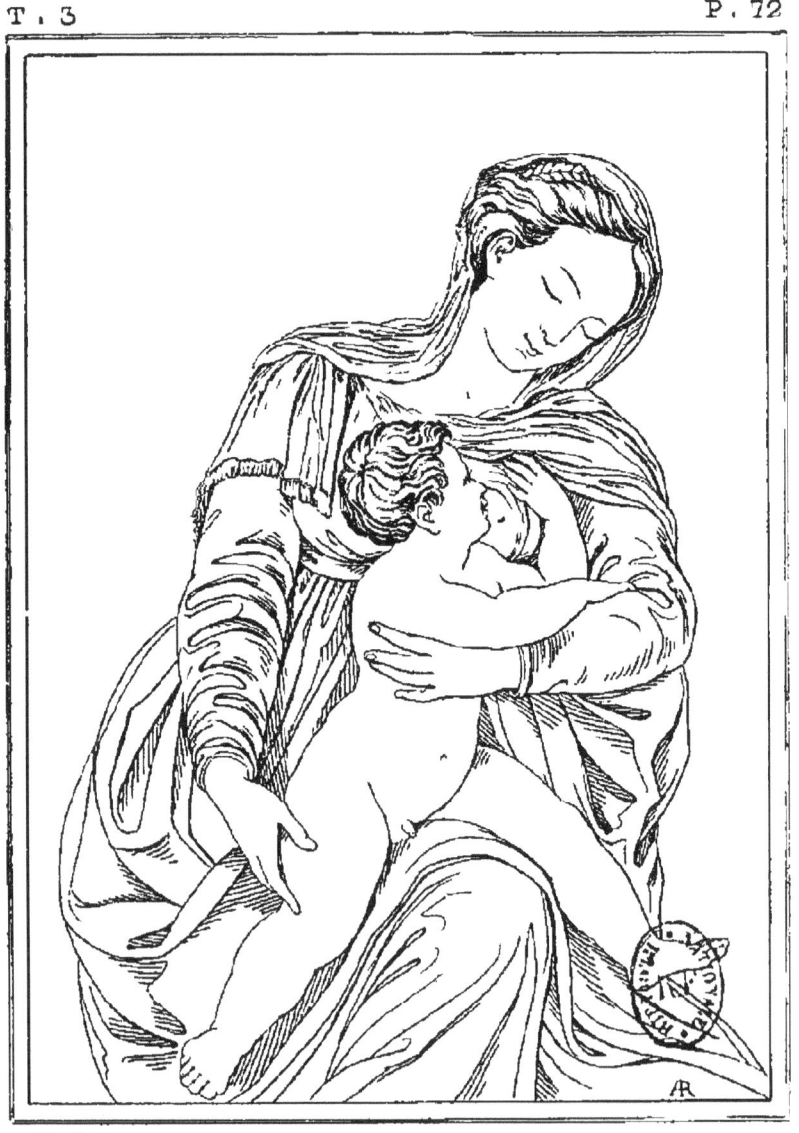

LA VIERGE ET L'ENFANT JESUS

LA VERGINE E IL BAMBIN GESU

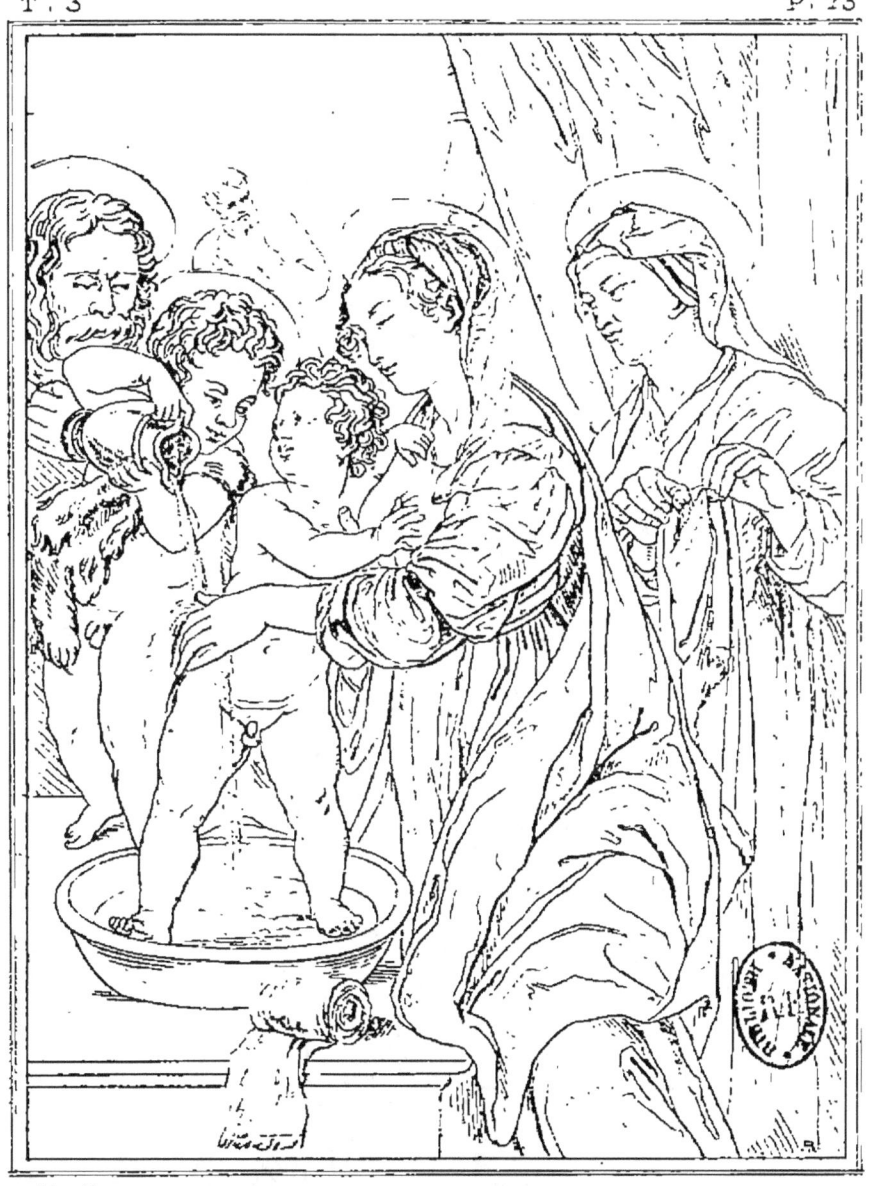

Jules Romain

Sᵗᵉ FAMILLE

SACRA FAMIGLIA

LA SACRA FAMILIA

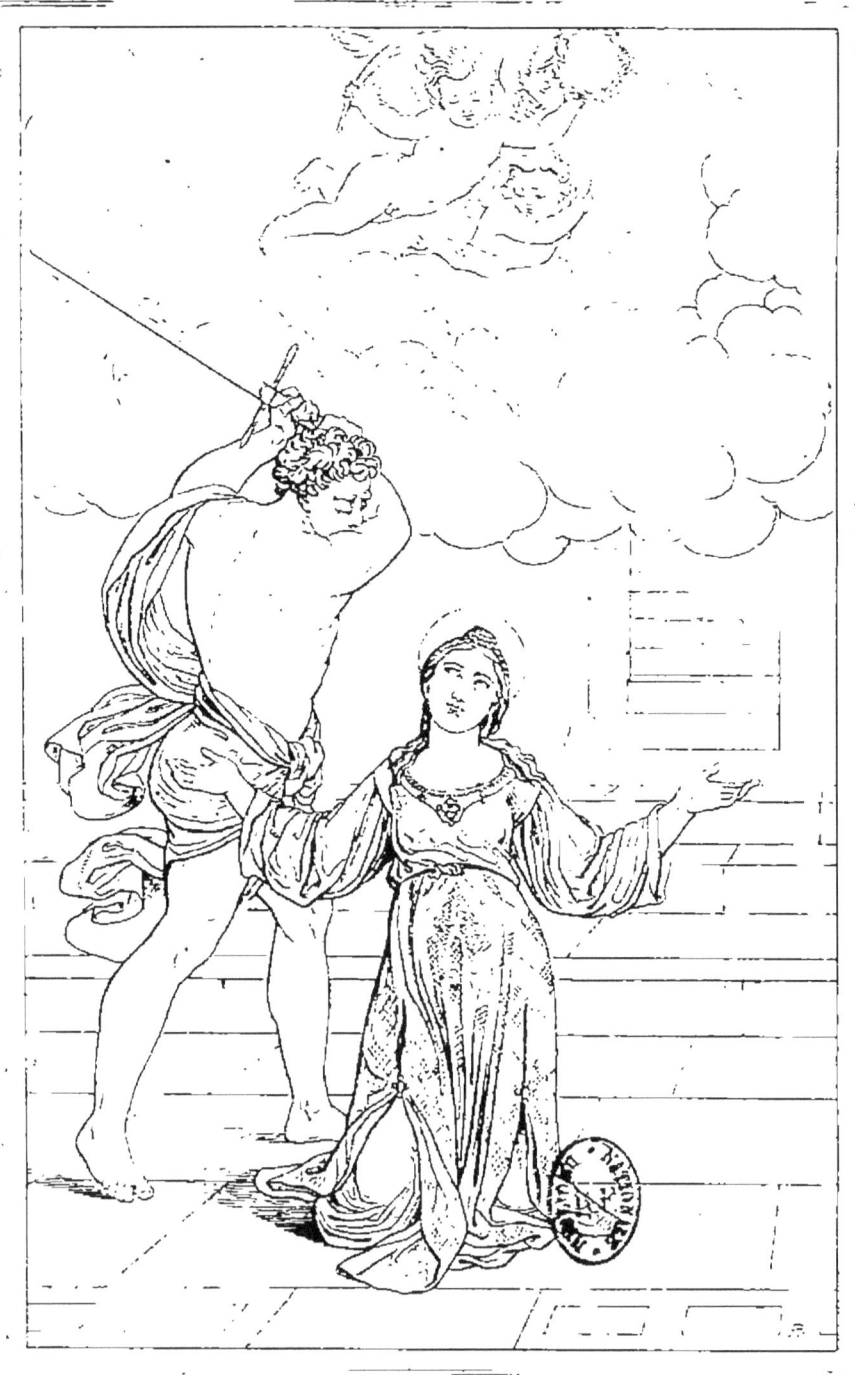

S^{te} CÉCILE.
SANTA CECILIA.

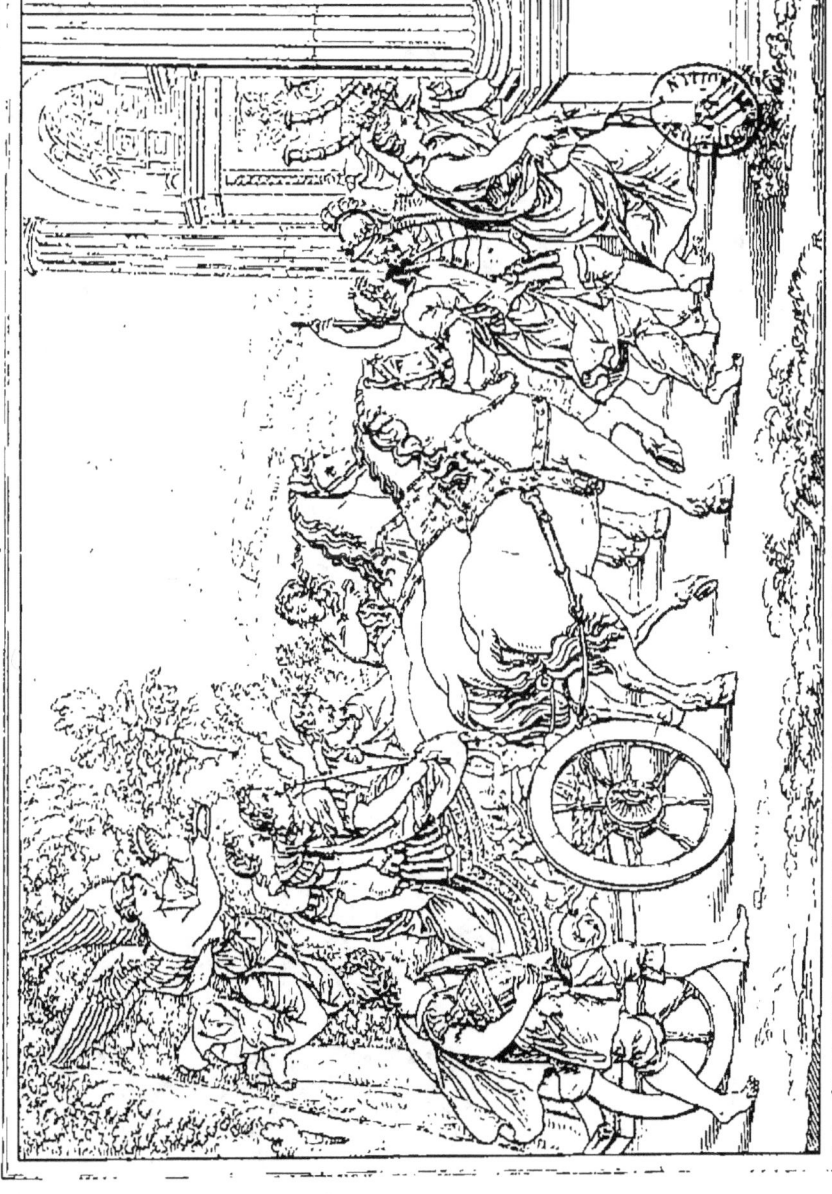
TRIOMPHE DE TITUS.

DANSE DES MUSES.

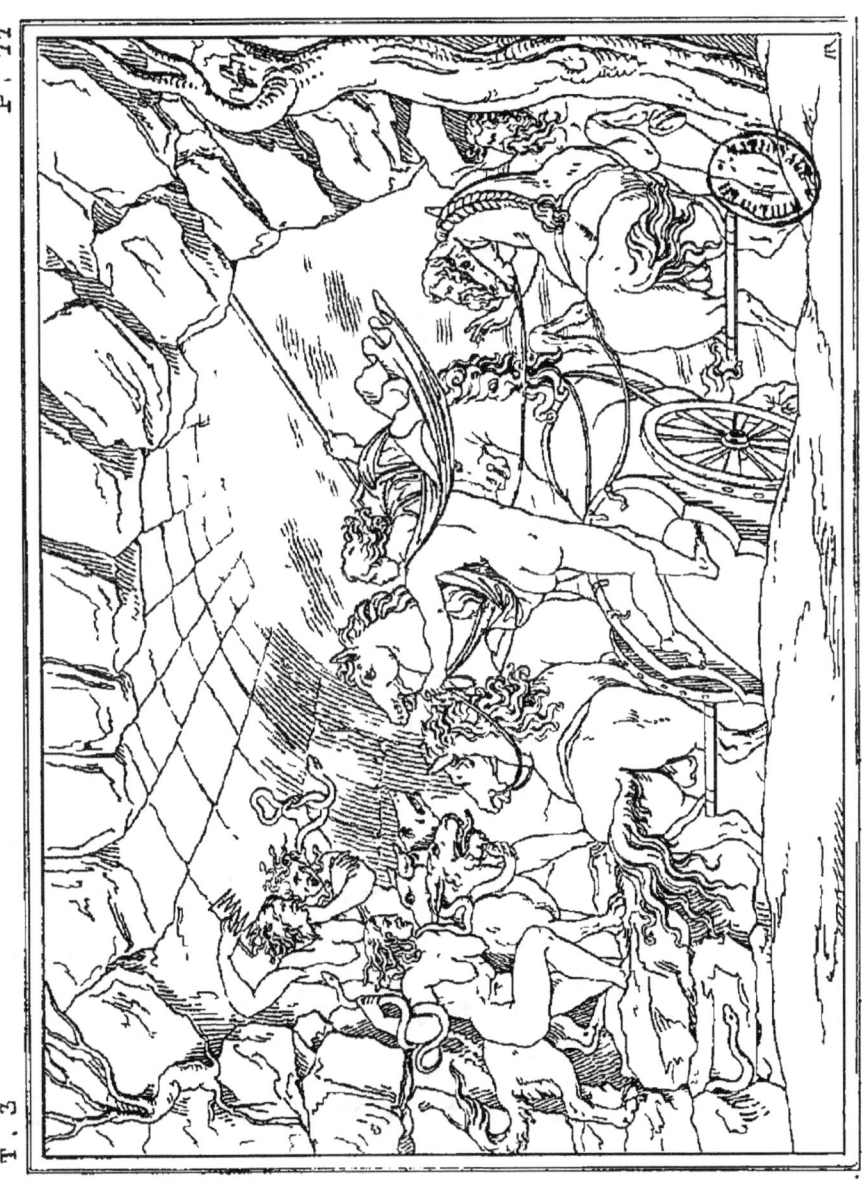

PLUTON ENTRANT AUX ENFERS

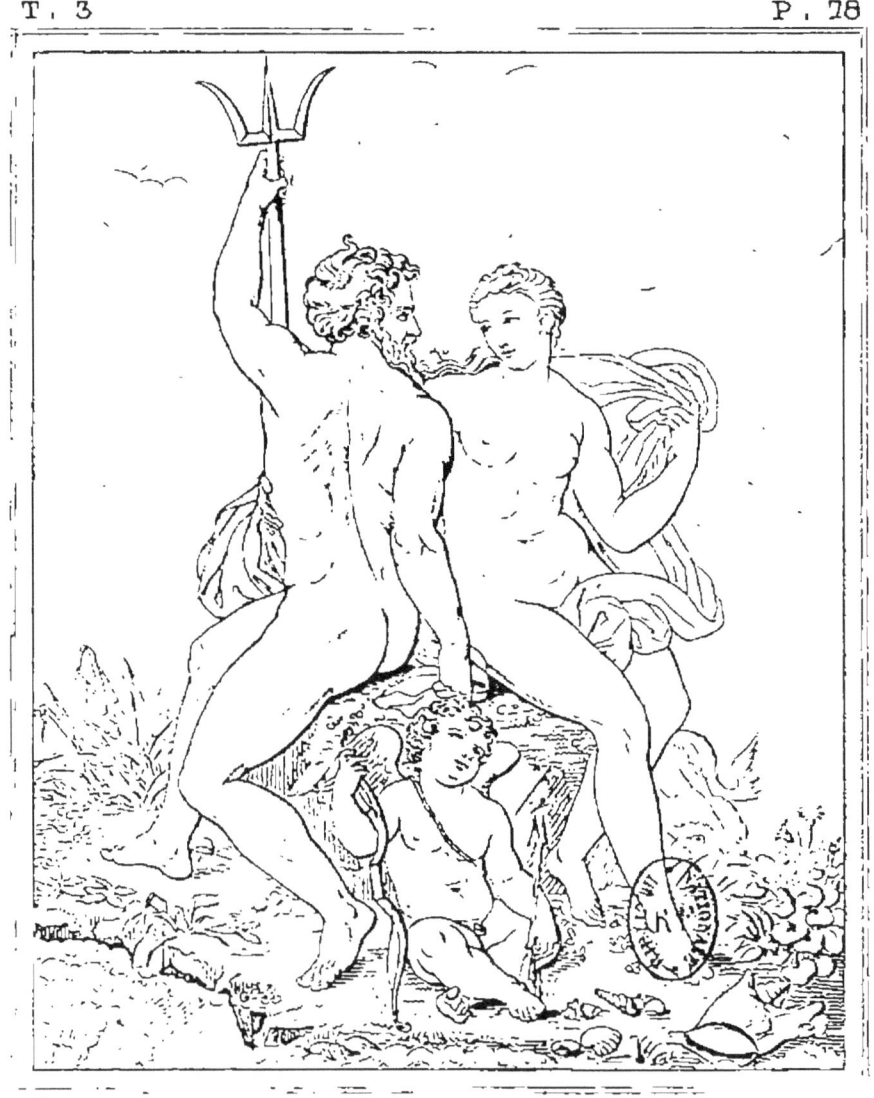

NEPTUNE ET AMPHITRITE

NETTUNO E ANFITRITE

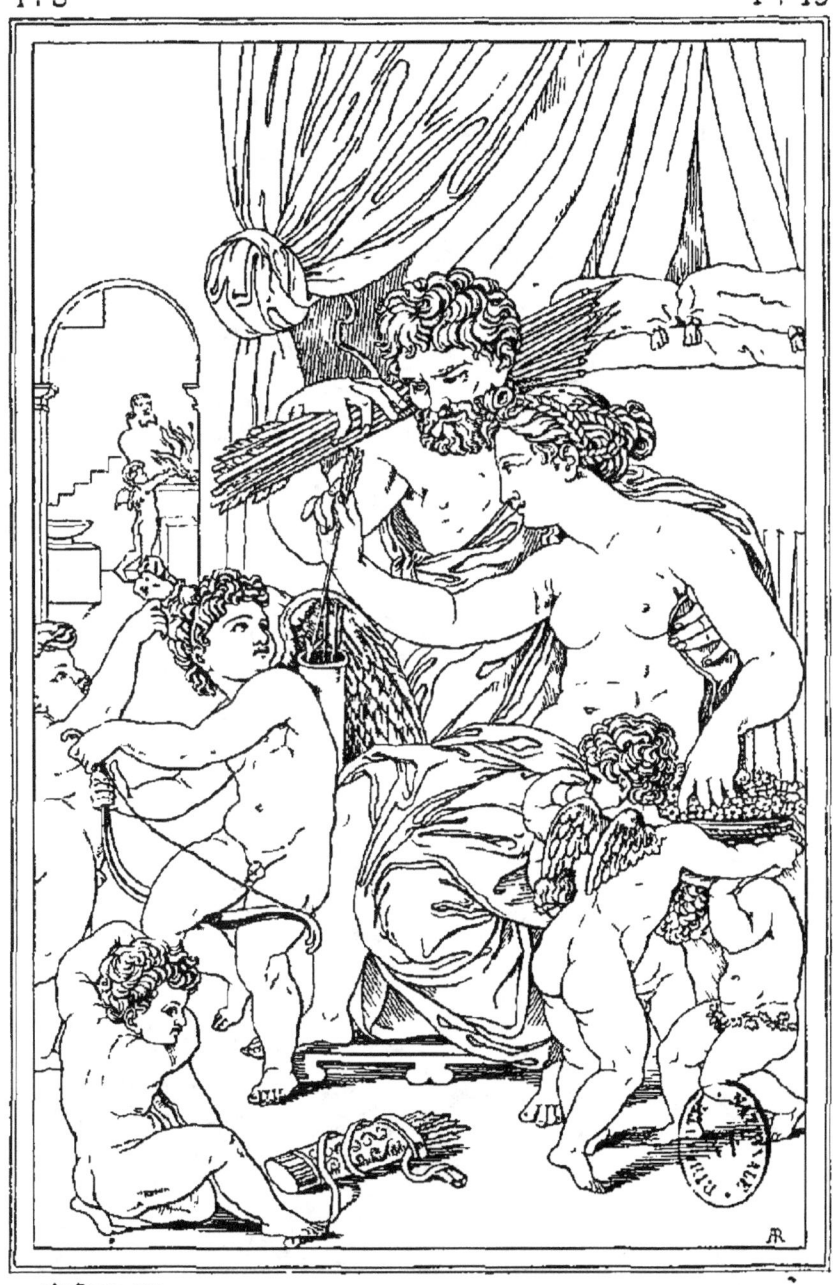

VÉNUS ET VULCAIN

VENERE E VULCANO

PANDORE PRÉSENTÉE À JUPITER.

PANDORA PRESENTATA A GIOVE.

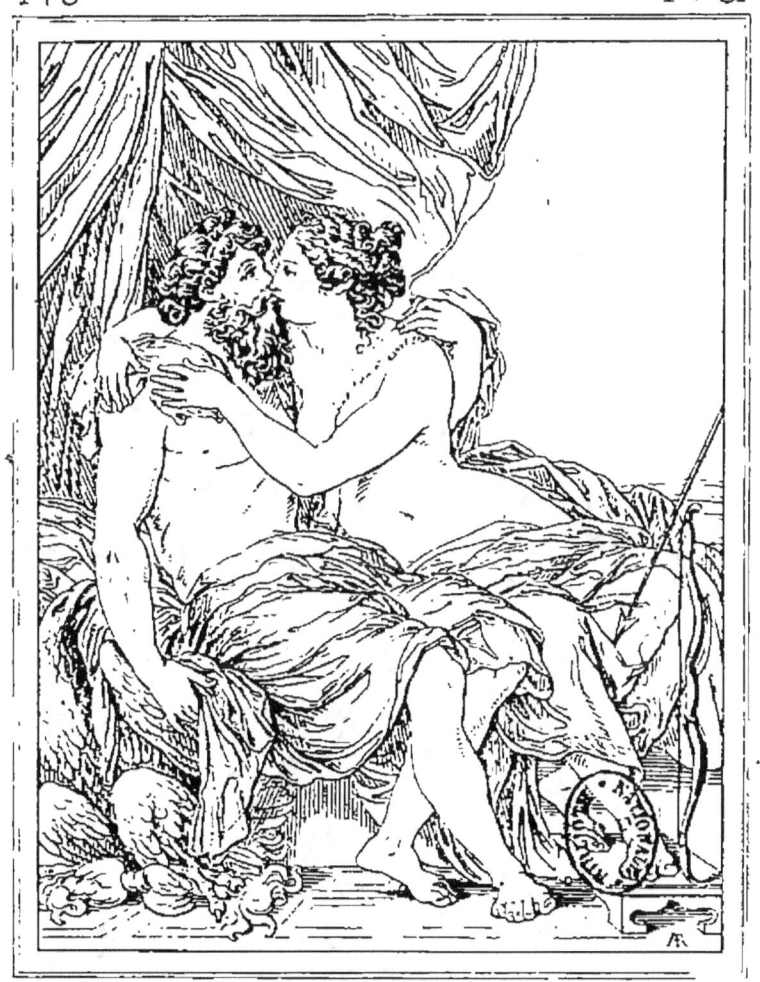

JUPITER ET CALISTO.

GIOVE E CALISTO.

JUPITER ET SÉMÉLÉ.

JUPITER ET DANAÉ.

GIOVE E DANAE.

JUPITER ET ALCMÈNE.
GIOVE E ALCMENA.

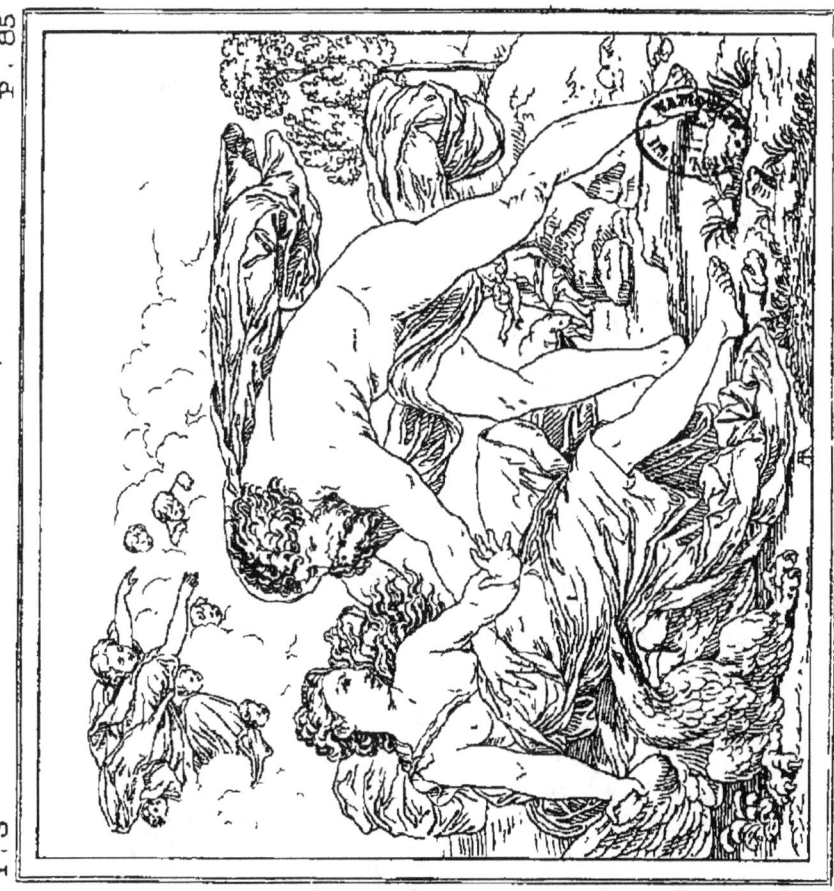

JUPITER ET IO
OVIDE X. 10

VISION DE ST AUGUSTIN.

PSYCHÉ PRÉSENTÉE A JUPITER

Polidoro Caldara p.

DISPUTE DES MUSES ET DES PIERIDES.

CONTESA FRA LE MUSE E LE PIERIDI

DISPUTA DE LAS MUSAS Y DE LAS PIERIDES.

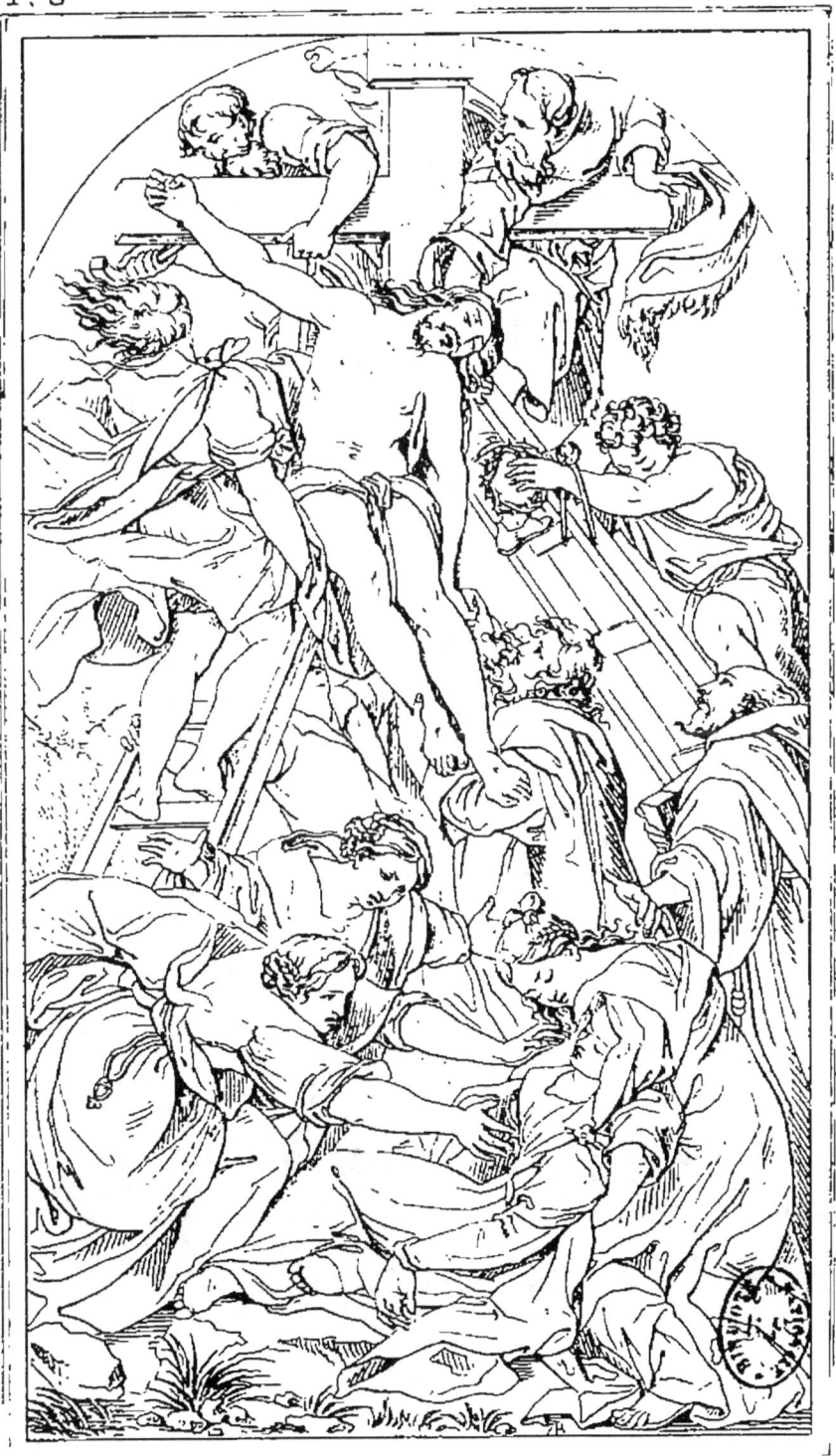

DESCENTE DE CROIX
DEPOSIZIONE DALLA CROCE

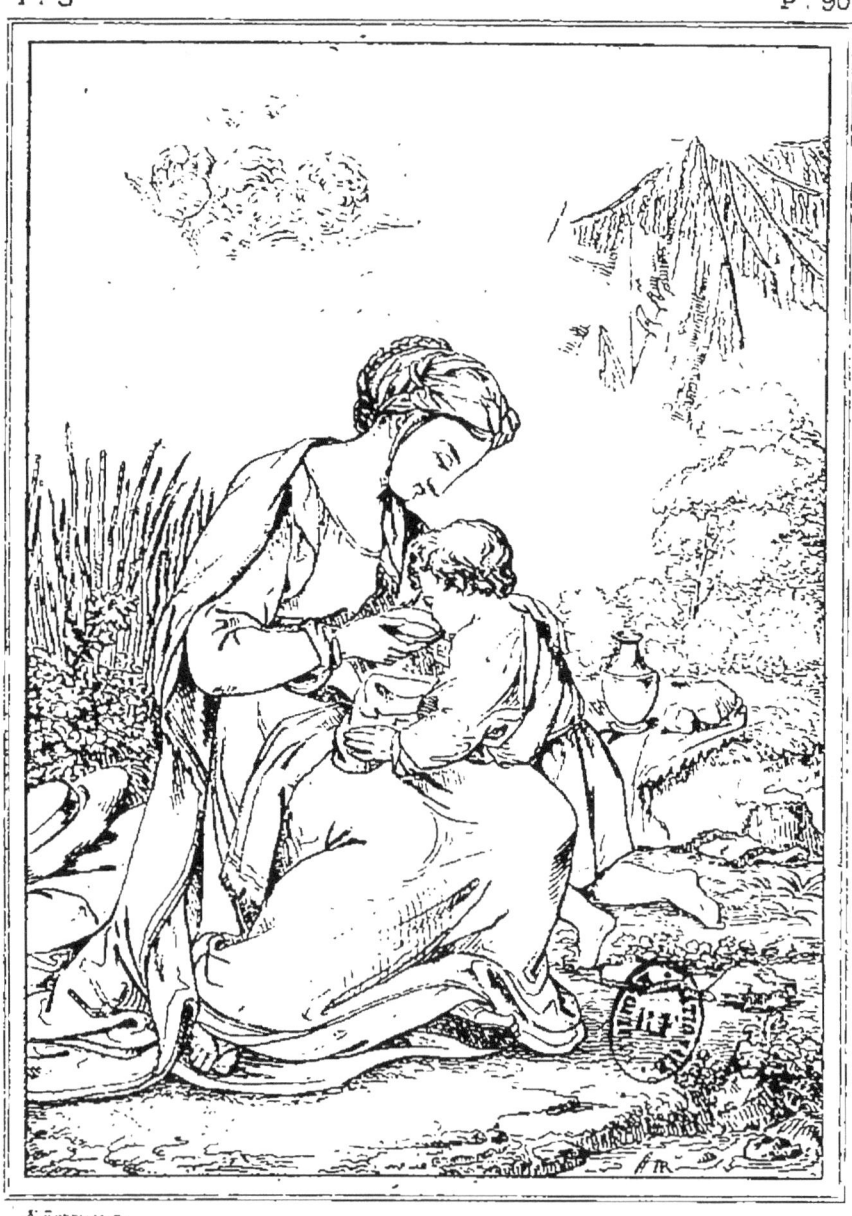

AGAR DANS LE DÉSERT.

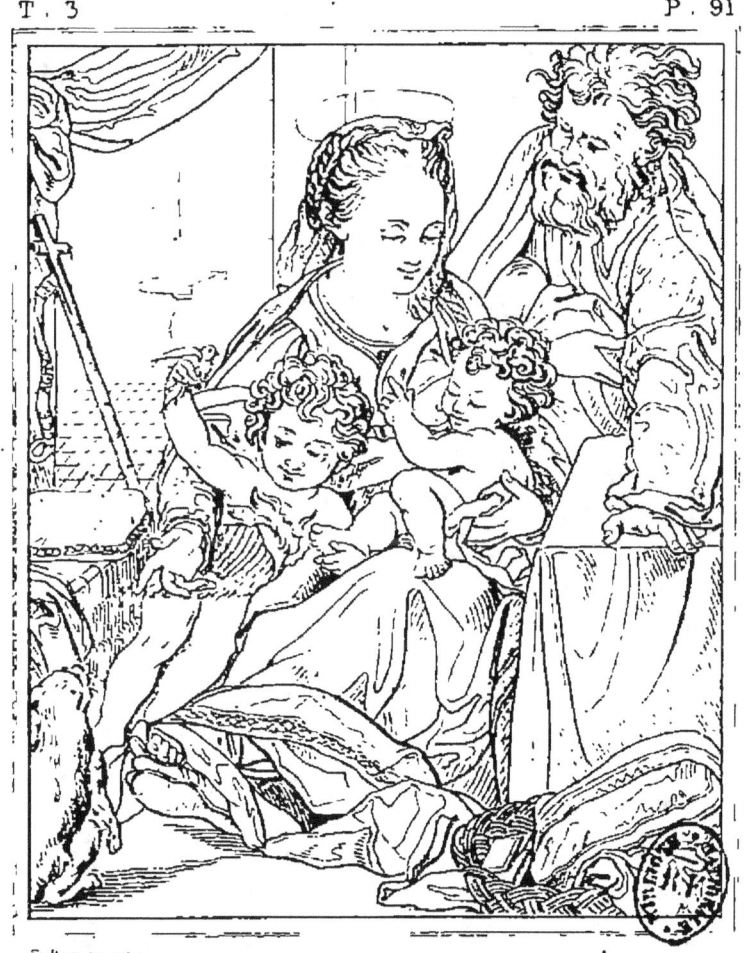

S.te FAMILLE DITE LA VIERGE AU CHAT
SACRA FAMIGLIA DETTA LA VERGINE DEL GATTO
SACRA FAMILIA LLAMADA DEL GATO.

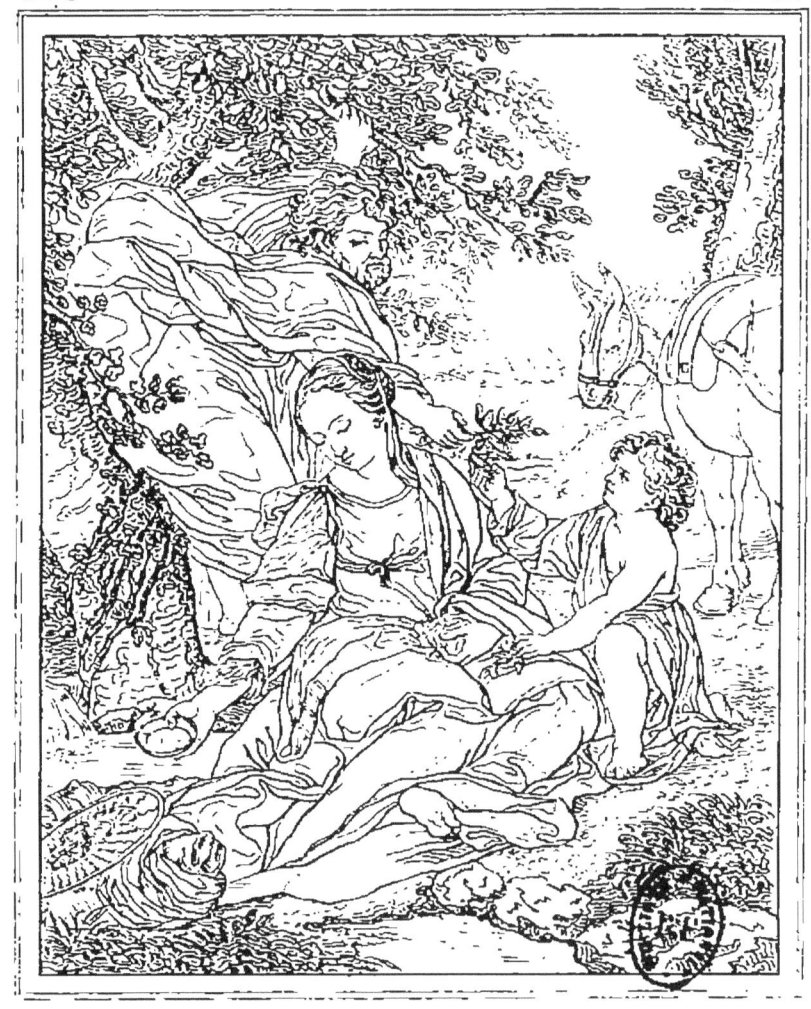

REPOS EN ÉGYPTE

RIPOSO IN EGITTO

DESCANSO EN EGIPTO

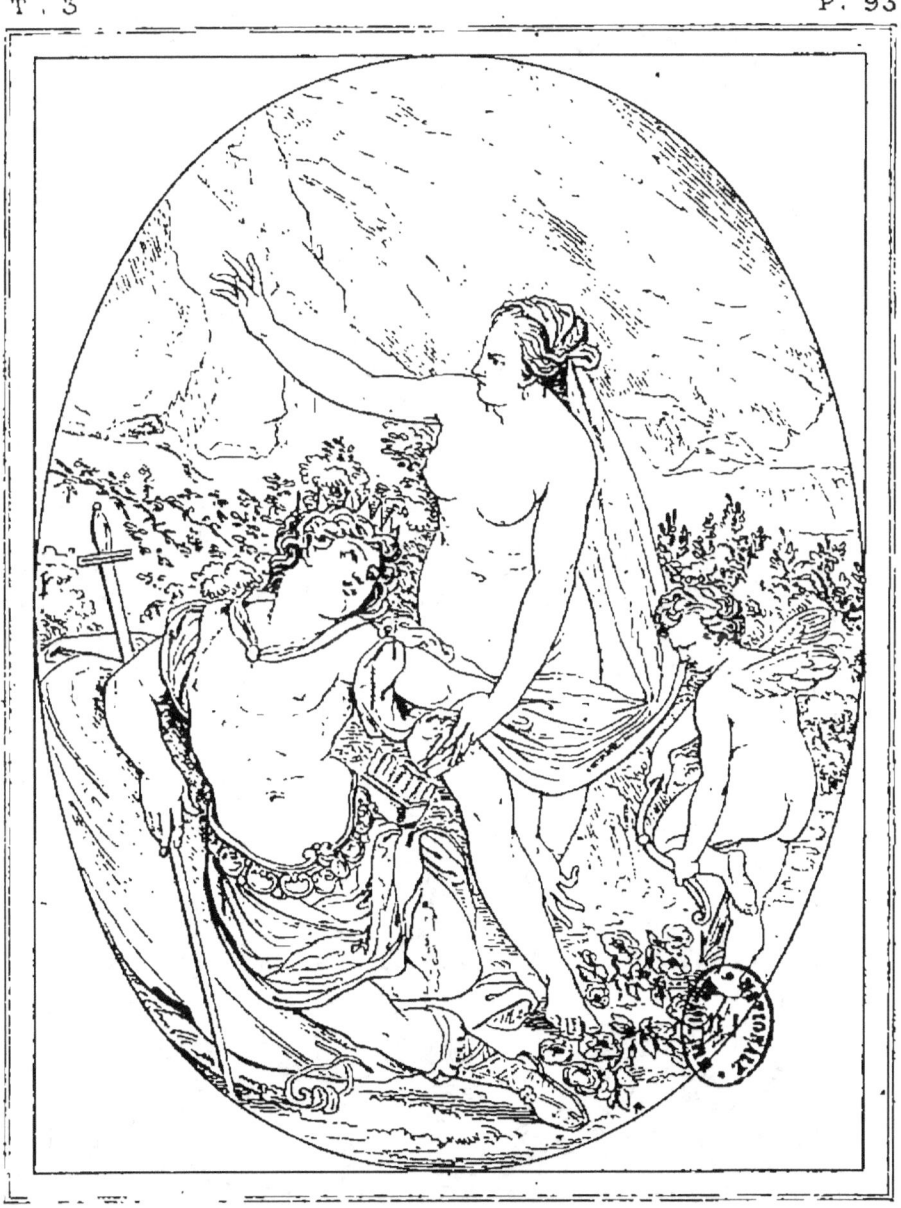

VÉNUS ET ADONIS

VENERE E ADONE.

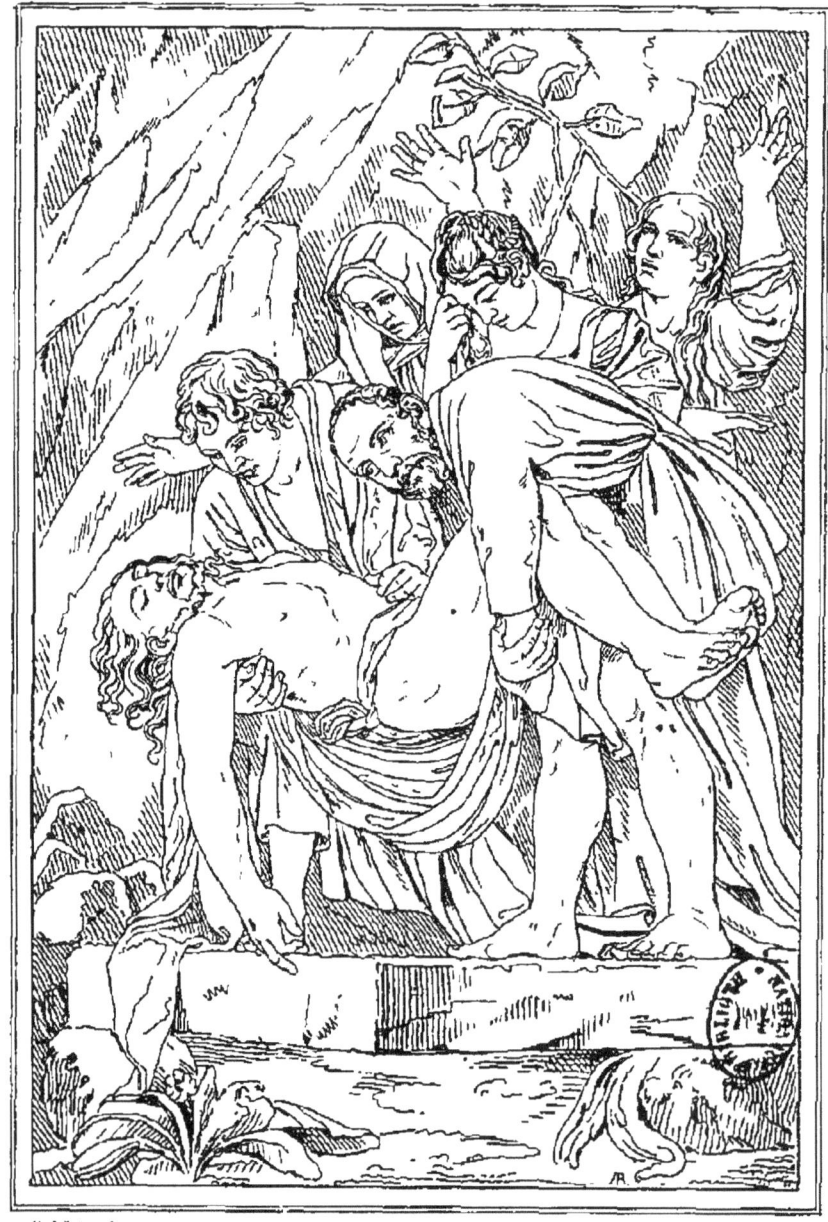

Michel Ange Caravage pinx

LE CHRIST AU TOMBEAU

CRISTO AL SEPOLCRO

JESUCRISTO EN EL SEPUCRO

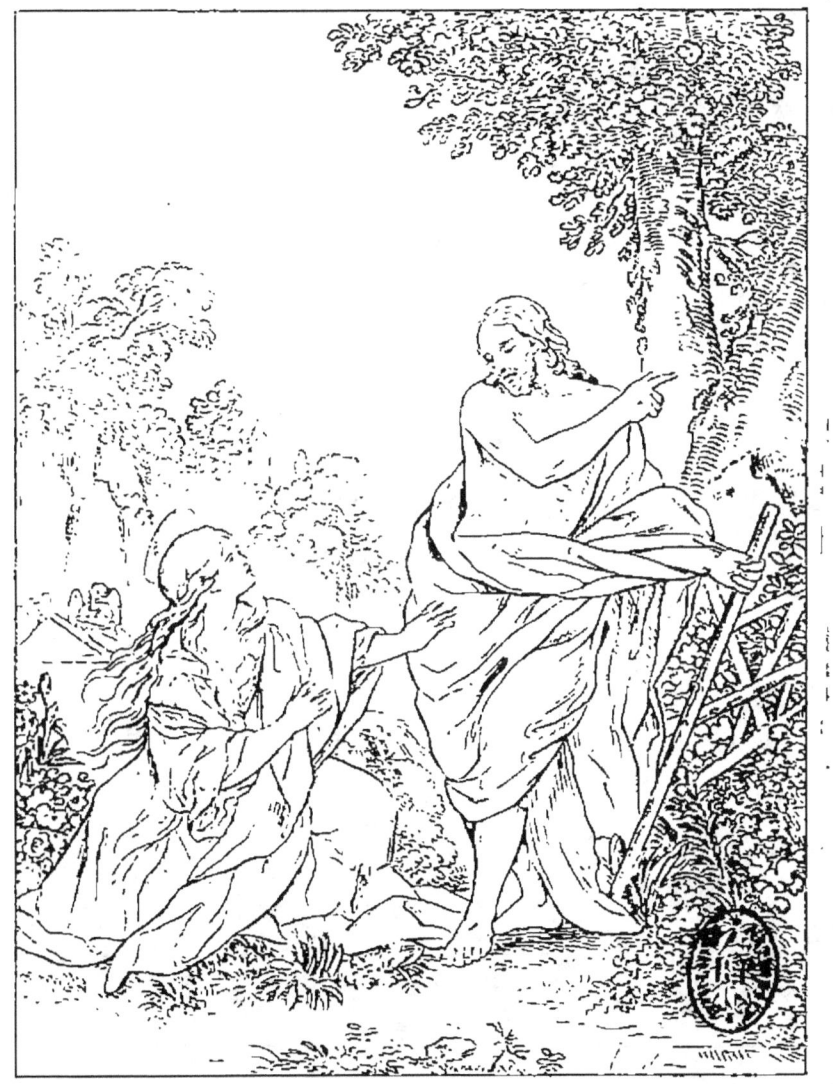

JÉSUS CHRIST APPARAISSANT A MAGDELAINE.

GESU CRISTO CHE APPARISCE A MADDALENA

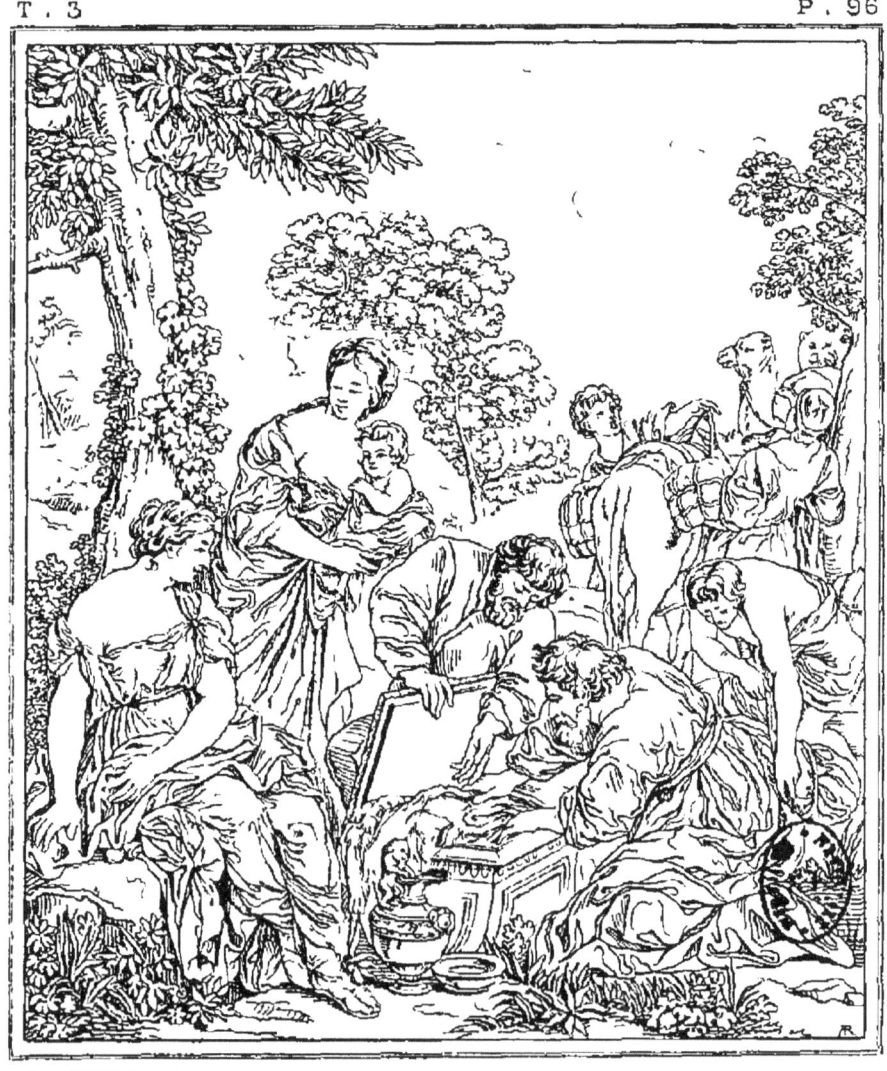

Pierre Mortoni p

LABAN CHERCHANT SES IDOLES

LABANO CHE CERCA I SUOI IDOLI

LABAN BUSCANDO SUS IDOLOS.

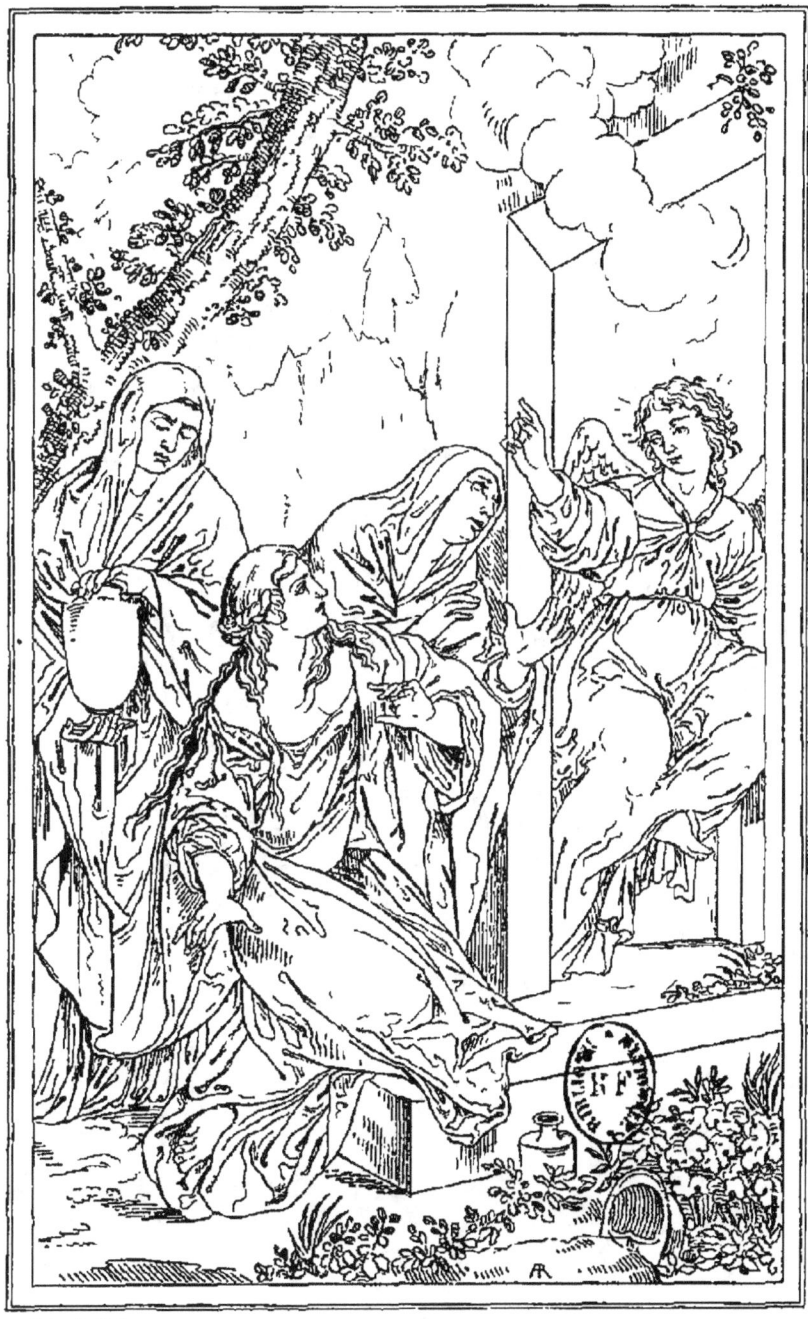

Pietre de Cortone pinx

LES SAINTES FEMMES AU TOMBEAU

LE SANTE DONNE AL SEPOLCRO

LAS SANTAS MUGERES EN EL SEPULCRO

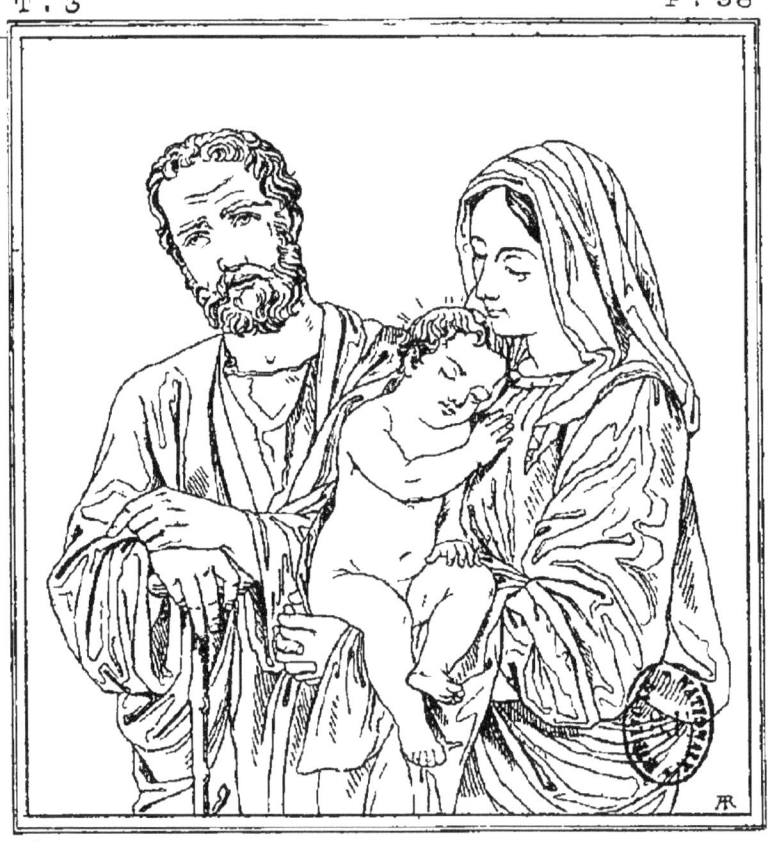

Ste FAMILLE

SACRA FAMIGLIA

APOLLON RÉCOMPENSANT LES SCIENCES ET LES ARTS.

APOLLO CHE RICOMPENSA LE SCIENZE E LE ARTI.

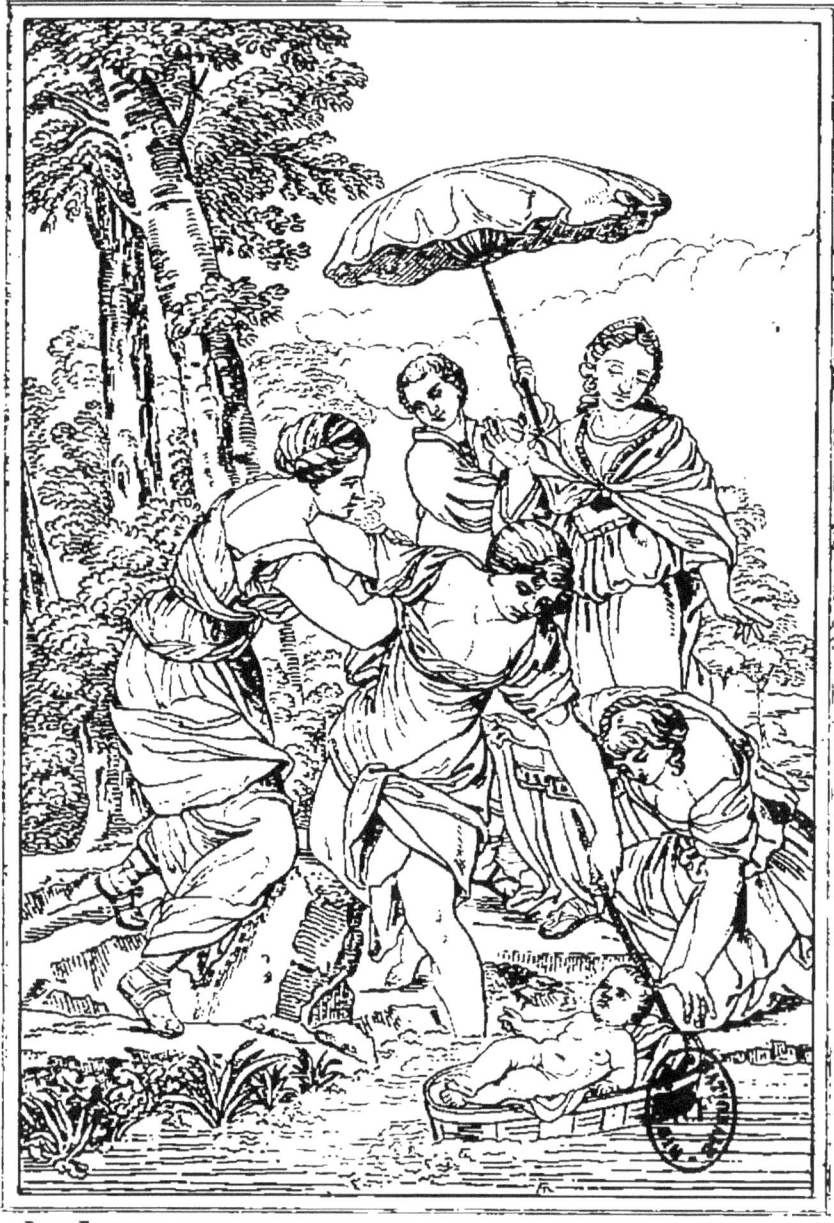

MOYSE TROUVÉ SUR LE NIL.
MOSÈ RINVENUTO SUL NILO
MOISES ENCONTRADO SOBRE EL NILO.

DIANE ET ACTÉON.

DIANA E ATTEONE

DIANA Y ACTEONTE

APOLLON ET DAPHNÉ

TRIOMPHE DE GALATHÉE.
TRIONFO DI GALATEA.

T. 3 P. 104

Joseph p.

SANTA MARI MADENA TRASPORTATA IN CIEL

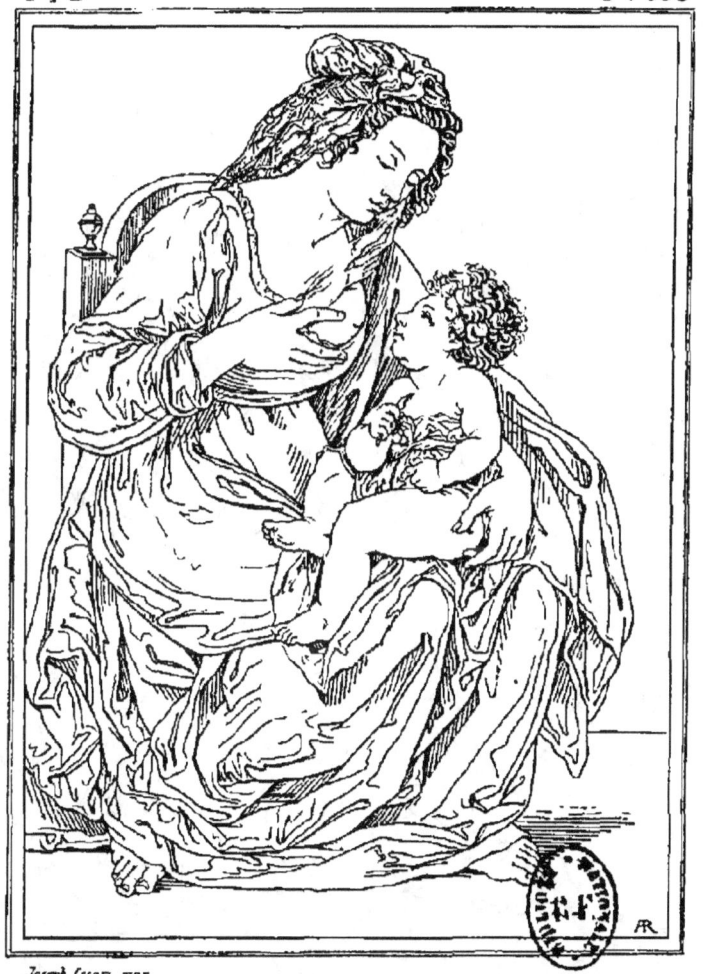

Joseph Cesari pinx

LA VIERGE ET L'ENFANT JESUS

LA VERGINE E IL BAMBIN GESÙ

LA VIRGEN Y EL NIÑO JESUS.

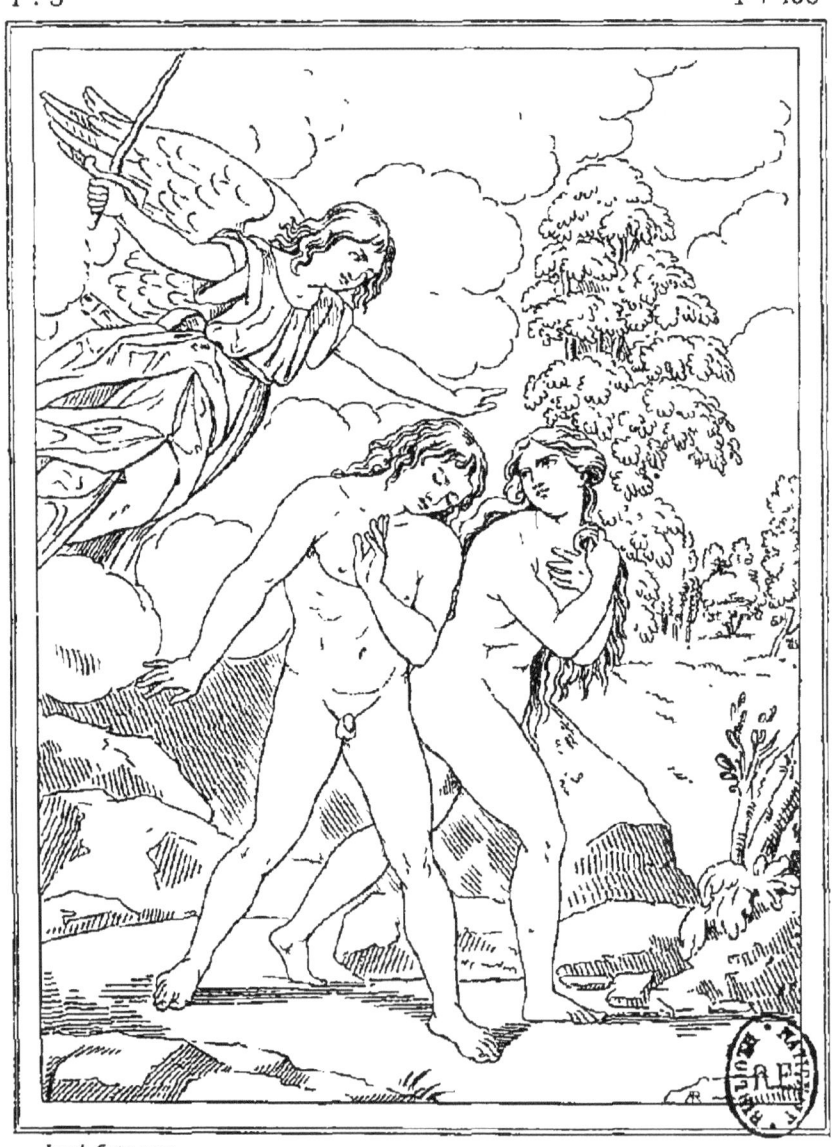

Joseph Cesari pinx

ADAM ET EVE

ADAMO ED EVA

LA FEMME ADULTÈRE.

VÉNUS CARESSANT L'AMOUR

VENERE CHE ACCAREZZA AMORE

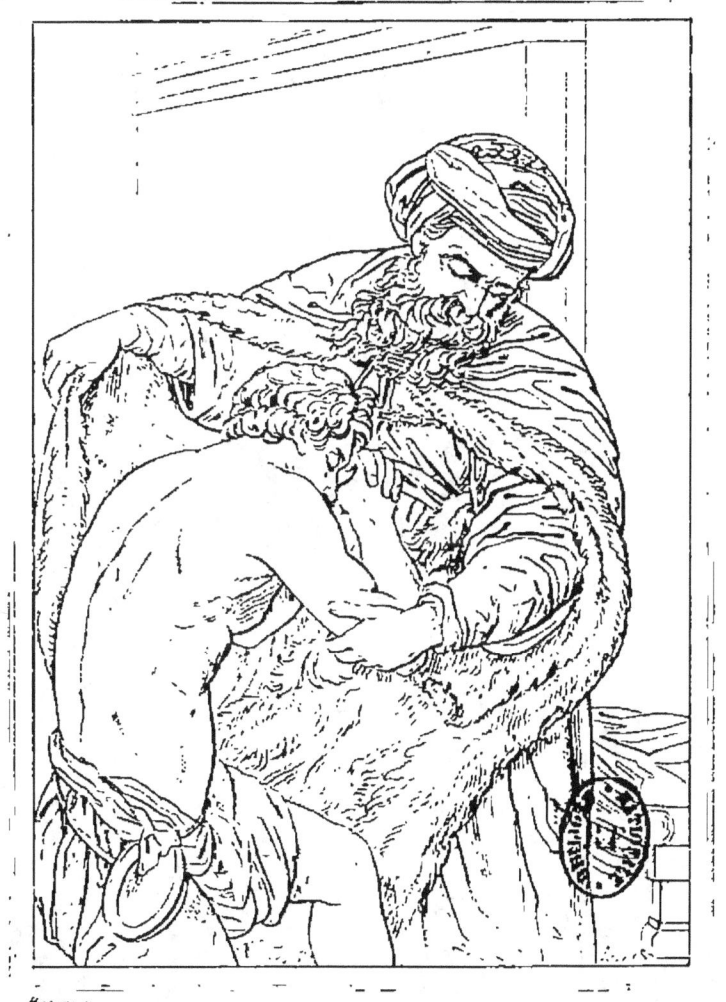

PIRRHUS TUANT PRIAM.

Pirro uccide Priamo.

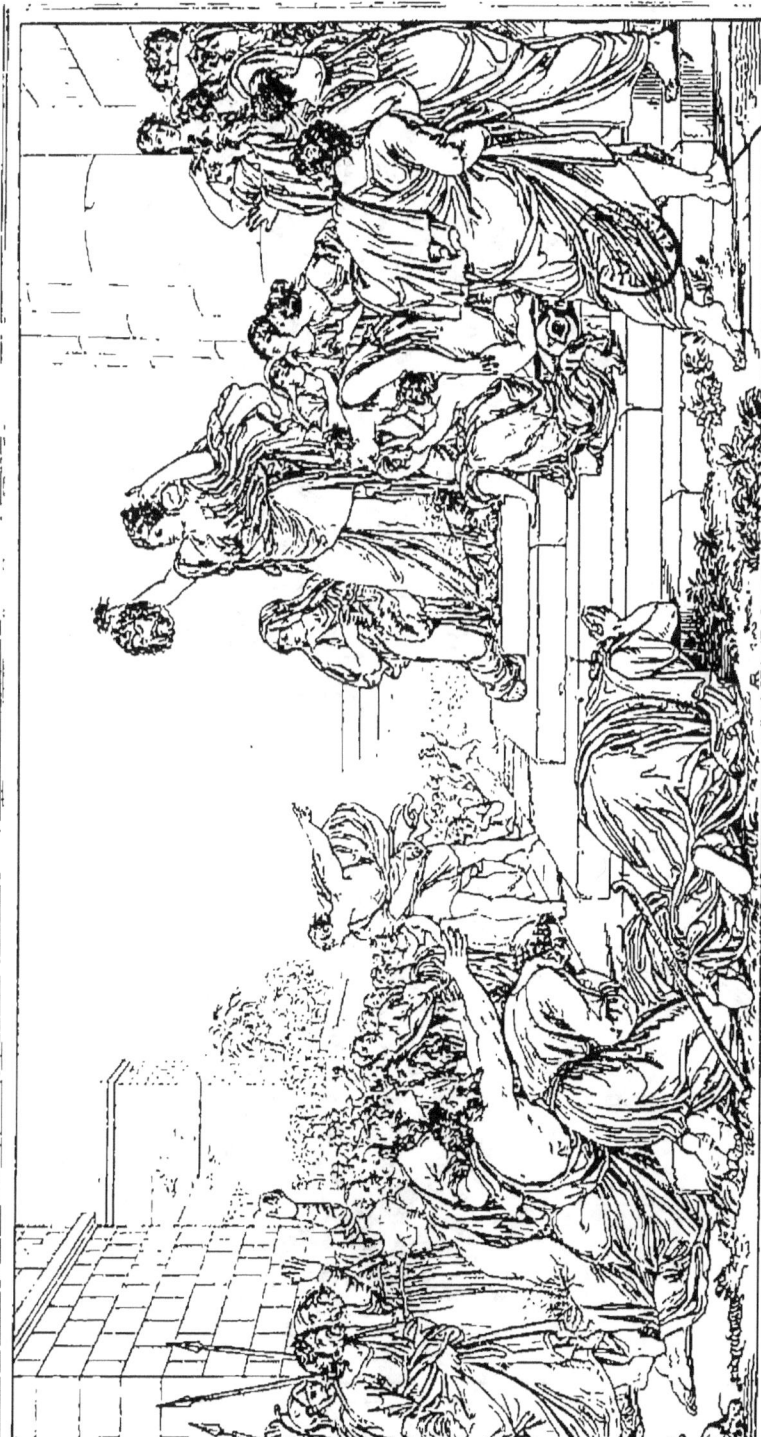

JUDITH MONTRANT AU PEUPLE LA TÊTE D'HOLOPHERNE.
GIUDITTA CHE MOSTRA AL POPOLO LA TESTA DI OLOFERNE.

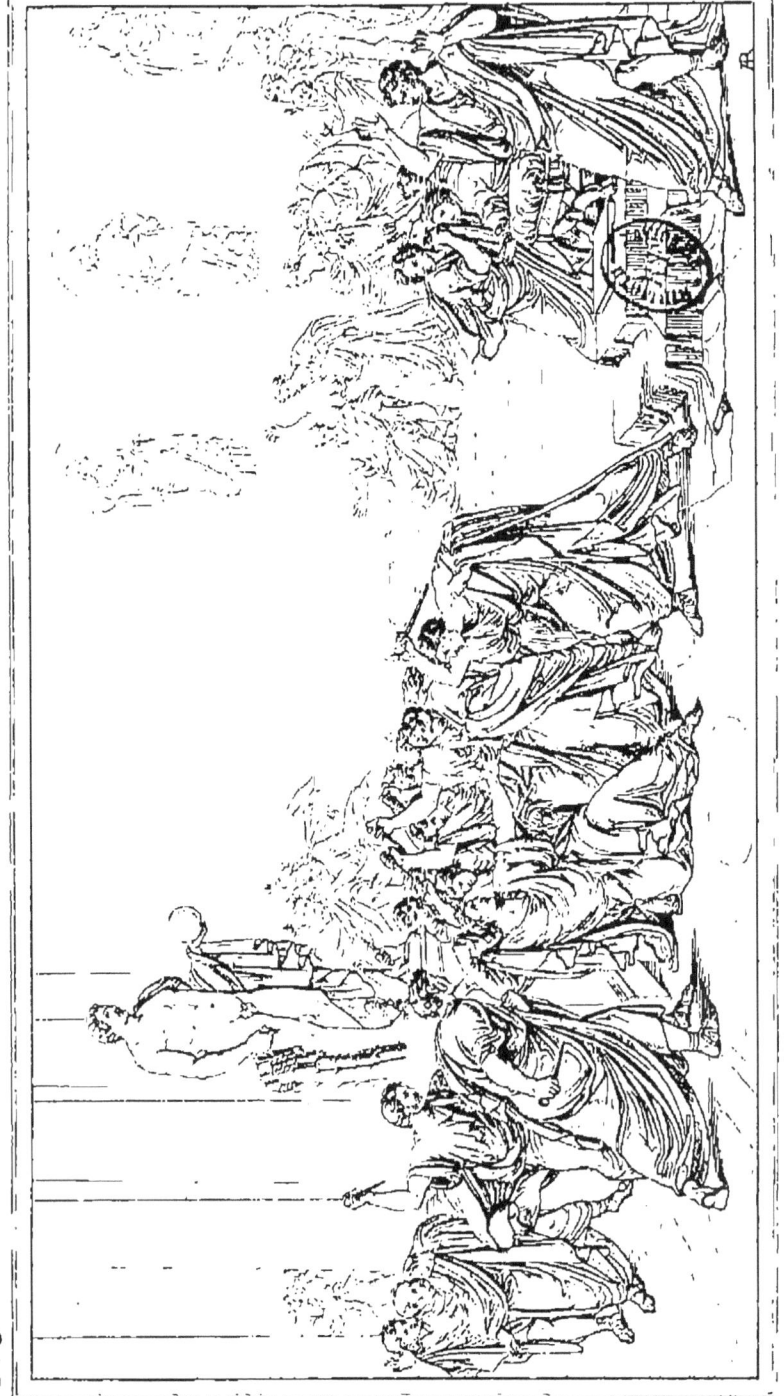

MORT DE CÉSAR
MORTE DI CESARE

REGULUS RETOURNANT A CARTHAGE
REGOLO CHE RITORNA DI CARTAGINE

www.ingramcontent.com/pod-product-compliance
Lightning Source LLC
Chambersburg PA
CBHW071535220526
45469CB00003B/784